這樣看，你就懂了

A HISTORY OF PICTURES

FOR CHILDREN

ILLUSTRATED BY Rose Blake

DAVID HOCKNEY
& MARTIN GAYFORD

這 樣 看 ，你 就 懂 了

藝術大師霍克尼的繪畫啟蒙課

大衛·霍克尼、馬丁·蓋福特 —— 著

蘿絲·布雷克 —— 插畫　　韓書妍 —— 譯

積木文化

目錄

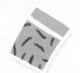

導言

　　我們的身邊到處都有圖像：從筆記型電腦、手機，到雜誌、報紙，還有，你手中的這本書也有滿滿的圖像。街道和電視上也有圖像，家裡、畫廊和美術館的牆上也都掛著圖像。除了用文字，我們也用圖像來思考、夢想，並嘗試理解世界。

　　這本書的內容來自我與我的朋友馬丁·蓋福特的談話，馬丁是個研究藝術的作家，我們兩個將各自發表意見。對話的前面，會加上我們的名字：「大衛」和「馬丁」，這樣一來，你就會知道誰在說話了。這本書裡還有第三個人——蘿絲·布雷克，她幫我們畫了很多插畫，也把我們三人畫進書裡，有時候你還會看到我的寵物，甚至其他藝術家呢！

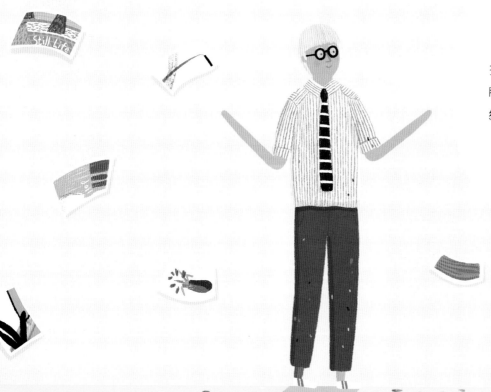

嗨，我是大衛·霍克尼，
是一個藝術家。我創作圖像：
畫畫、拍照，也用電腦和平板電
腦創作。除此之外，我也喜歡仔
細觀察研究其他藝術家的作品、
和大家一起討論藝術。

DAVID 大衛

6

雖然我們聊的是圖像的歷史，但是我們不一定會按照時間的先後順序聊。不過，第118頁有個「圖像發展三萬年」單元，我們會在那兒說明藝術家們使用的工具是如何演變，以及新發明如何影響藝術家的創作方式。第122頁還有「名詞解釋」，任何你不認識的字都可以在那裡找到解釋。

讀這本書（或是有人讀給你聽）的時候，可以試著說說看、找找看，你在圖片裡看到了些什麼。因為我是作者，所以這本書裡面的圖片都是我挑的，如果是你要寫一本屬於自己的圖像歷史，可能會挑出很不一樣的圖片；每個人看圖的方法都不一樣，這正是藝術最美妙的地方之一，也是我熱愛創作的原因。

——大衛·霍克尼

MARTIN 馬丁　　　　Rose 蘿絲

想想看，什麼是圖像

為什麼我們要創造圖像？

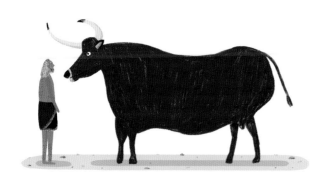

大衛：圖像的歷史非常悠久，很可能比語言發明的時間更早。我認為，世界上第一個畫出動物的人，在畫畫時，他的同伴一定圍在旁邊看，而大家看了圖，下次又遇到那種動物時，就會更知道怎麼觀察它。

我們創造圖像的時候，眼睛必須非常認真看。一萬七千年前，在法國南部拉斯科洞窟壁畫下公牛圖案的遠古藝術家，想必曾經鉅細靡遺地觀察過那隻牛。

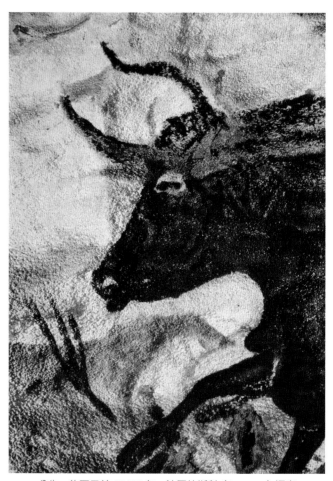

公牛，約西元前 15,000 年，法國拉斯科（Lascaux）洞窟

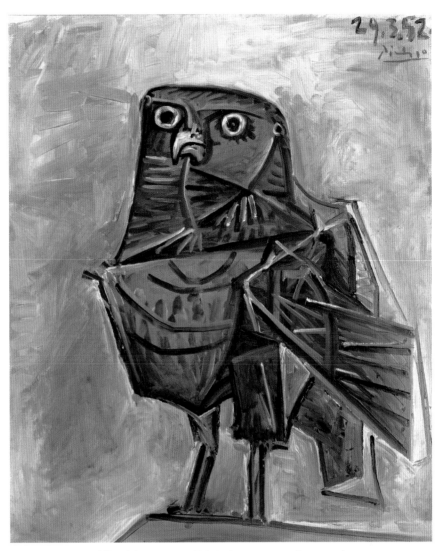

〈貓頭鷹〉*The Owl*，畢卡索（Pablo Picasso），1952 年

　　每一件圖像，都是經過某人的觀察後才產生的。就算只是大樓的監視器畫面，一定也是要有人來決定監視器的角度和拍攝範圍，然後才開始拍下畫面。1952 年，西班牙畫家畢卡索就以自己的獨特觀點，完成了這幅貓頭鷹的畫作。

　　我們都以自己的方式觀察世界。即使只是一個小方盒子，每個人對它的看法可能都不盡相同。我們每個人在同一個環境中，注意到的事情也會很不一樣，那是因為我們每個人的感覺、回憶和興趣都不一樣的緣故。

法老王拉美斯西二世帶領努比亞軍隊遠征，埃及壁畫，
西元前 13 世紀

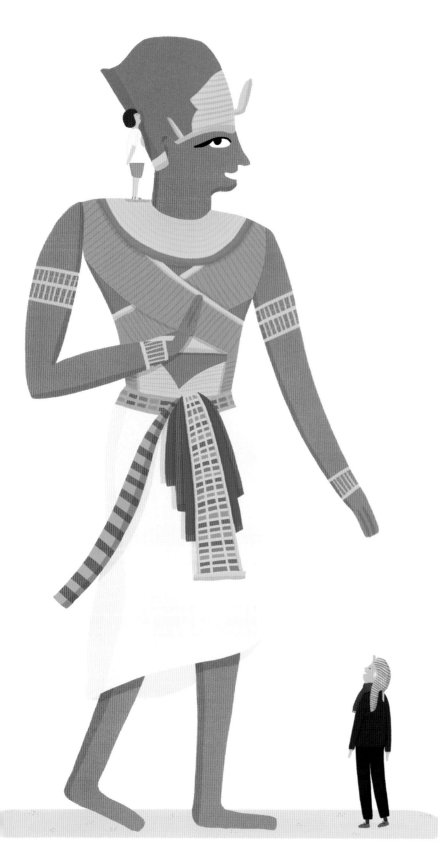

馬丁：欣賞藝術品的時候，我經常會思考：
「藝術家為什麼要創作這個畫面？它的意義
是什麼？」你也可以試著問自己：「圖畫裡
有什麼？」埃及人總是把法老王畫得很大，
例如這幅西元前 13 世紀、畫在神廟牆上的法
老王拉美西斯二世壁畫。當然啦，真正的法
老王，其實和其他埃及人都差不多高，但是
在埃及人的心目中，法老王很偉大，所以就
把他畫得很大。

大衛： 藝術家總是想盡辦法，將眼睛看到的
立體世界，用各種方式描繪在紙張或畫布這
樣的平面上。「地圖」就是個好例子。地圖
繪製員的任務，就是把表面起起伏伏的地球
畫成扁的；而且，無論多精細的地圖，都不
可能記錄所有的資訊，因此繪製員一定會將
自己特別關心的部分，畫進他的地圖裡。任
何圖畫都是一樣的道理。

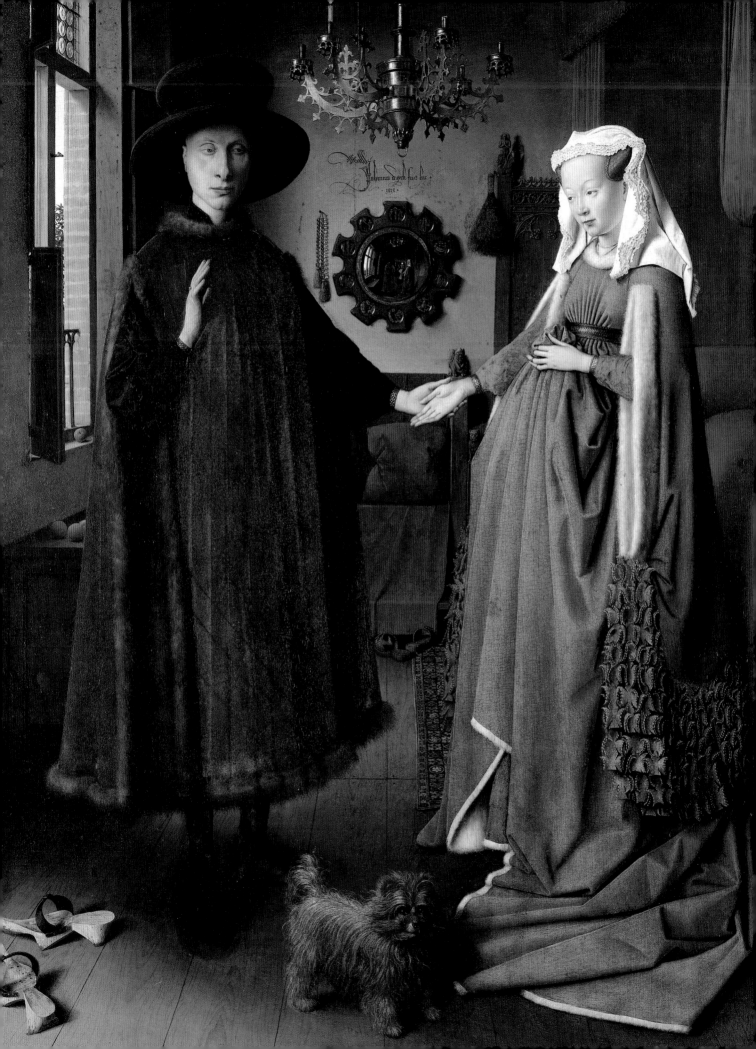

馬丁：我們要練習去觀察不同圖畫之間的相似之處，就算圖畫的創作年代、地點差很多也沒關係。例如凡艾克的〈阿諾菲尼夫婦像〉，畫的是「房間裡有兩個人、窗外的景色、一隻寵物」，而五百多年後，大衛・霍克尼也在〈克拉克夫婦與波西〉（*Mr and Mrs Clark and Percy*，下頁）中畫了相同的主題。

　　凡艾克是 15 世紀的荷蘭畫家，他的風格在當時很新潮、獨樹一格。他用油畫顏料層層疊加，創造出飽滿豐富的色彩與精緻的細節。1434 年，他畫了左頁這幅歷久彌新的作品，畫裡的人物，是來自布魯日（Bruges）的商人喬凡尼・阿諾菲尼（Giovanni Arnolfini）和他的妻子。

大衛：凡艾克用自創的全新技法，畫出各種物件：鏡子、有點灰塵的木鞋、窗邊的橘子、吊燈等，每件物品的畫法都是前所未見的。後來，許多畫家都學習這些由凡艾克想出來的繪畫技法來畫物品，他就像是那些畫家的老師。

15

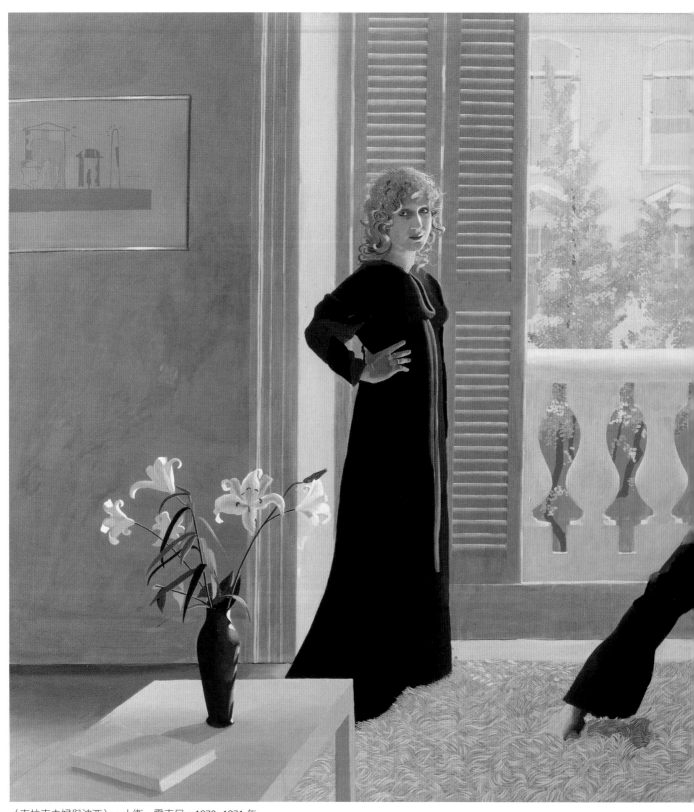

〈克拉克夫婦與波西〉，大衛・霍克尼，1970~1971 年

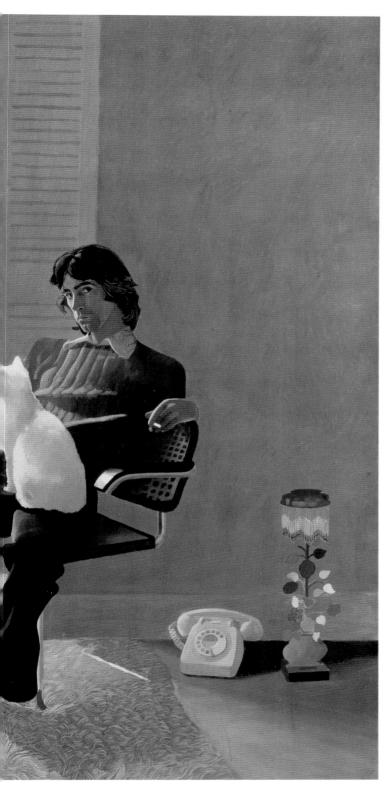

大衛：這是我 1971 年的作品，畫中是我的朋友瑟莉亞（Celia Birtwell）和奧希（Ossie Clark），就在他們位於倫敦諾丁丘的公寓裡。

馬丁：在看某些畫作的時候，即使我們不熟悉畫中物品，仍然會覺得很有趣。例如這幅作品中的白色電話是當年相當時髦的款式，現在已經沒有這種電話了，所以它看起來很特別。還有，喬凡尼・阿諾菲尼的帽子，或是他妻子的綠色禮服也是同樣的道理。或許你根本不知道那具白色電話究竟是什麼東西，但是仍然可以欣賞畫中的兩個人、花束和貓咪波西；就像即使我們不知道洞窟壁畫是誰畫的，也不知道他為什麼要畫，但都不影響我們欣賞的興致。

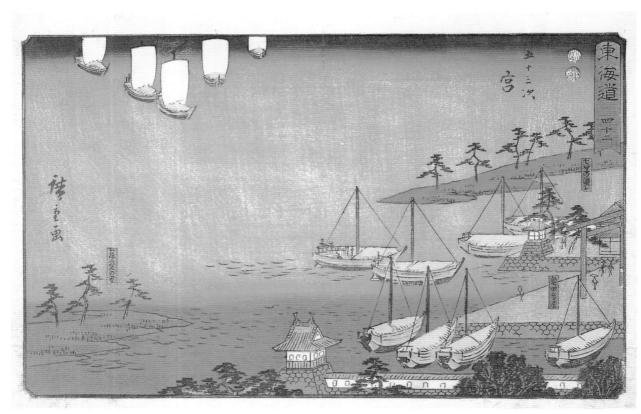

〈港口景色〉（宮：第 42 站），歌川廣重，約 1847~1852 年

大衛：世界上所有的圖像都會互相影響。梵谷（Vincent van Gogh）非常喜歡日本藝術中鮮明大膽的色彩和線條，他以這樣的方式作畫，成為了 19 世紀歐洲畫家中的先驅。梵谷為了想要在明亮的陽光下畫畫，特別搬到法國南部的亞爾（Arles）居住，他作品中的濃烈色彩，影響了後來無數的藝術家。

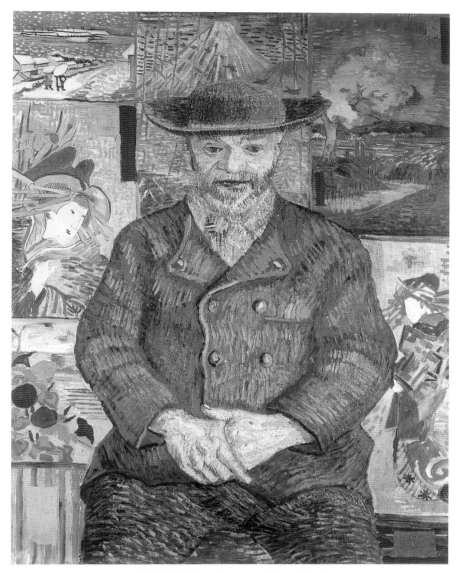

〈唐基老爹〉*Père Tanguy*，梵谷，1887 年

　　除此之外，他還從日本藝術中學到一件事，那就是「不畫影子」。稍後，我們會討論藝術家都是怎麼處理光影的。

馬丁：唐基老爹是梵谷的朋友，梵谷在這幅肖像畫的背景中，畫了一組美麗的日本木刻版畫，那是他的收藏品。19 世紀末期，歐洲的藝術家們非常喜歡收藏這種版畫，認為這是一種全新的繪畫。那時藝術已經再也不只是把世界照樣畫下來了。

大衛：我還想要聊聊凡艾克和〈阿諾菲尼夫婦像〉。我總愛幻想他畫這幅畫時的現場。他的工作室大概就像好萊塢片場吧，到處放著假髮、盔甲、吊燈、人偶等各種道具。仔細觀察這幅畫，你會發現沒有人可以只靠想像力就畫出那麼多細節。所以我猜，凡艾克工作的時候，一定像拍電影一樣——換上劇服、燈光、攝影機，開拍！

馬丁：繪畫、攝影和電影之間有許多關聯，我們等會兒也會深入討論。

大衛：在我小時候，英文稱電影不叫「movie」，而是叫「picture」，當我們想看電影時，會說：「媽媽，我們可以去看 pictures 嗎？」電影其實就是「會動的圖像」（moving pictures），與靜態的圖像沒兩樣。

馬丁：當時的電影都在美國加州的好萊塢拍攝，因為那裡總是豔陽高照。拍電影的人，和卡拉瓦喬（Caravaggio）、達文西（Leonardo da Vinci）這些藝術大術一樣，每天要解決的問題，就是「光線」。他們要找出最適合的打光方式，好讓主題呈現出最厲害有趣的一面。

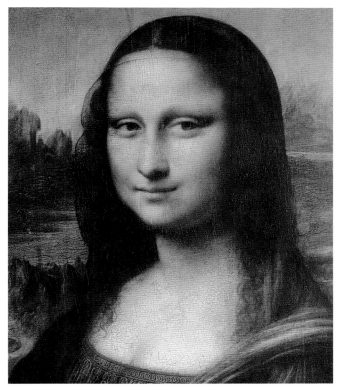

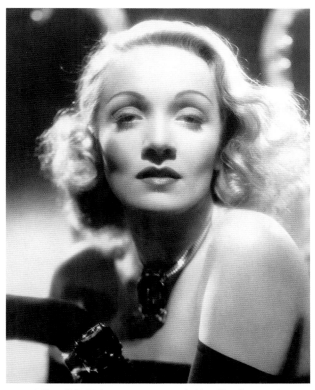

〈蒙娜麗莎〉*Mona Lisa*，達文西，約 1503~1519 年　　　瑪蓮‧黛德麗（Marlene Dietrich）的照片，約 1937 年

大衛：達文西的肖像傑作〈蒙娜麗莎〉把陰影畫得很朦朧柔美，人物臉部的打光精彩絕妙，前所未見。看看她鼻子下方的陰影和那抹微笑，還有達文西是如何表現皮膚的明暗變化。我都不知道他是怎麼畫出來的，想必花了很長的時間吧。〈蒙娜麗莎〉中的光影，總讓我想到偉大的好萊塢女演員瑪蓮‧黛德麗（Marlene Dietrich）的照片。

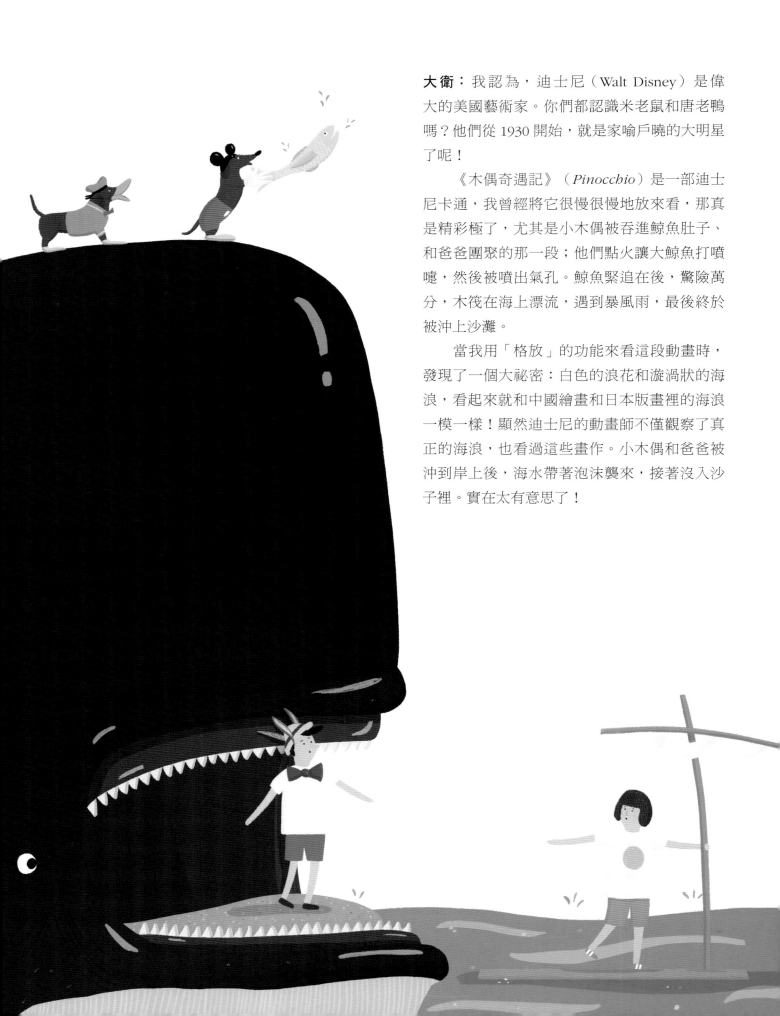

大衛：我認為，迪士尼（Walt Disney）是偉大的美國藝術家。你們都認識米老鼠和唐老鴨嗎？他們從 1930 開始，就是家喻戶曉的大明星了呢！

《木偶奇遇記》（*Pinocchio*）是一部迪士尼卡通，我曾經將它很慢很慢地放來看，那真是精彩極了，尤其是小木偶被吞進鯨魚肚子、和爸爸團聚的那一段；他們點火讓大鯨魚打噴嚏，然後被噴出氣孔。鯨魚緊追在後，驚險萬分，木筏在海上漂流，遇到暴風雨，最後終於被沖上沙灘。

當我用「格放」的功能來看這段動畫時，發現了一個大祕密：白色的浪花和漩渦狀的海浪，看起來就和中國繪畫和日本版畫裡的海浪一模一樣！顯然迪士尼的動畫師不僅觀察了真正的海浪，也看過這些畫作。小木偶和爸爸被沖到岸上後，海水帶著泡沫襲來，接著沒入沙子裡。實在太有意思了！

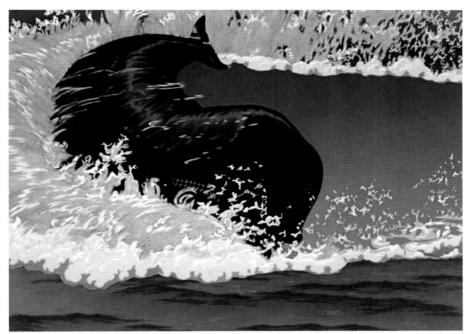

《木偶奇遇記》劇照，迪士尼製片，1940 年

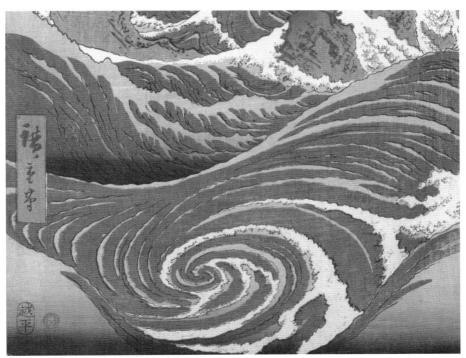

〈鳴門漩渦〉，歌川廣重，阿波市，約 1835 年

馬丁：在圖像的歷史中，每個藝術家都會遭遇類似的難題：如何在有限的畫面空間中說出故事？如何讓簡單的筆觸線條，看起來像特定的人或物？當我們欣賞一件作品時，可以先思考藝術家用什麼方法解決種種難題，比起討論作品的時代和背景，這種觀察力更重要。

接下來，我們會討論「科技」如何影響圖像的演變。攝影、報紙、動畫、電視、網路，以及智慧型手機的發明，使無數圖像以光一般的速度散播到全世界。如今，圖像不斷變化，而且奇快無比。更多人能夠以前所未有的速度，創作並編輯圖像。

大衛：我們都愛「看圖」，圖像也大大影響了我們看世界的方式。比起閱讀文字，許多人更喜歡看圖片，我認為這是人類的天性，與時代演變沒有太大關係。我喜歡觀察世界，而且也對別人如何看待世界、看見什麼非常感興趣。最早的圖像出現在三萬年前的洞穴牆壁上，現在，我們有 iPad 可以玩。誰知道接下來還會發生什麼新奇的事？

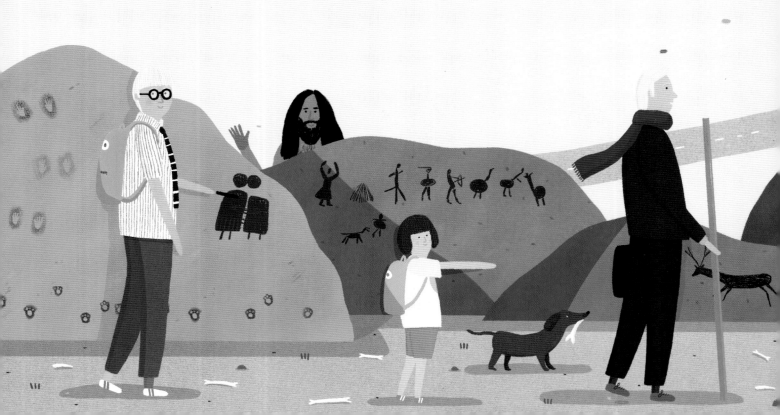

留下痕跡
為什麼筆觸很有趣？

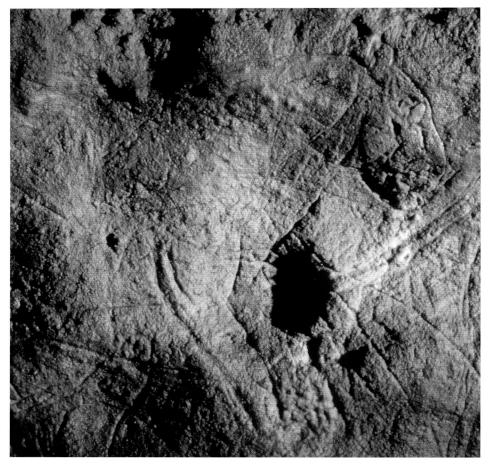

洞窟獅子，法國康巴勒洞窟（Les Combarelles cave），約西元前 12,000 年

大衛：拿出一張紙，在上面畫兩、三筆，這些筆畫，就會開始看起來像某些東西。例如，兩條短線可能代表兩個小人，或是兩棵樹；四筆就可以畫出一張臉。任你天馬行空去想像，只要少少的幾筆，就能表達出風景、人物，或動物。

馬丁：人在看東西的時候，經常同時發揮「聯想力」。藝術家達文西曾說，牆面和石頭上自然出現的形狀、刮痕與圖案，透過想像力，在他眼中會變成壯麗的風景、精彩的人物和臉孔。看看這張照片，這隻洞穴獅子已經超過一萬四千年了呢。古代的藝術家利用石塊在岩石上刻劃，將洞穴壁上的自然裂痕與凹凸紋路變成一隻巨大野獸。

大衛：筆觸為什麼有趣呢？我認為筆觸之所以吸引人，是因為它是動態的，當我們仔細看一幅畫中的筆觸、線條，可以看出畫家運筆的方式，甚至畫畫時的速度。

古代的中國畫家會不斷反覆練習同一個主題，就是為了要磨練筆觸。例如畫鳥，可能會先畫十筆，接著慢慢減少到三或四筆。我曾經看一位年輕的中國畫家畫貓，每一筆都完美無比。中國的書法就和繪畫一樣：多一橫、少一豎，就會完全改變意思。

牧谿是 13 世紀中國的禪僧，也是畫家，他曾在絲絹上用墨水畫了六顆柿子，創作出絕妙的作品。

〈墨竹譜〉的竹葉，吳鎮，1350 年

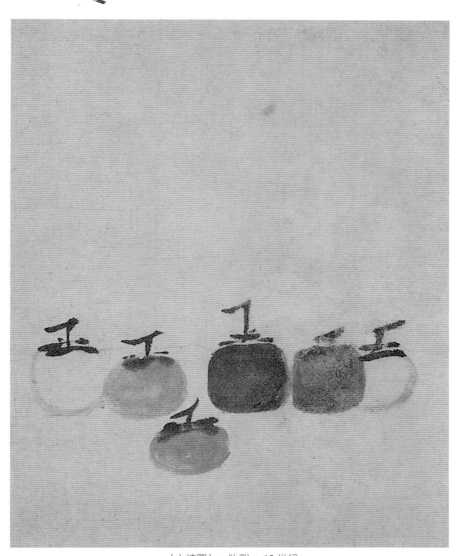

〈六柿圖〉，牧谿，13 世紀

　　牧谿畫這些柿子時，筆畫少到可以數得出來。然而，他卻有辦法讓每一顆柿子看起來都不一樣。

　　這個時期的中國畫家不常使用色彩，因此墨汁的濃淡，和運筆方式就更重要了。一位明朝作家曾計算過，用水墨描繪岩石的方式共有二十六種，樹葉更有二十七種呢！

大衛：看畫時，只要細心觀察就能發現，藝術家們常會互相模仿學習。他們「臨摹」其他藝術家的作品以琢磨自己的技巧。以荷蘭畫家林布蘭（Rembrandt）的速寫作品為例，我認為他可能看過一些中國繪畫。

　　17 世紀的阿姆斯特丹是港口，荷蘭人又在遠東從事大量貿易活動。也許，除了一整船的辛香料、瓷器和絲綢，商人們也帶回了幾幅中國畫。

　　現在來看看這幅速寫：媽媽和姊姊扶著一個在學走路的寶寶，媽媽緊緊抓住他，姊姊則有一點害怕。在寶寶的臉上，林布蘭用了一、兩道淡淡筆觸，表現出他的不安。爸爸蹲在畫面左邊，兩小團墨跡畫出他興奮的雙眼，非常精彩。

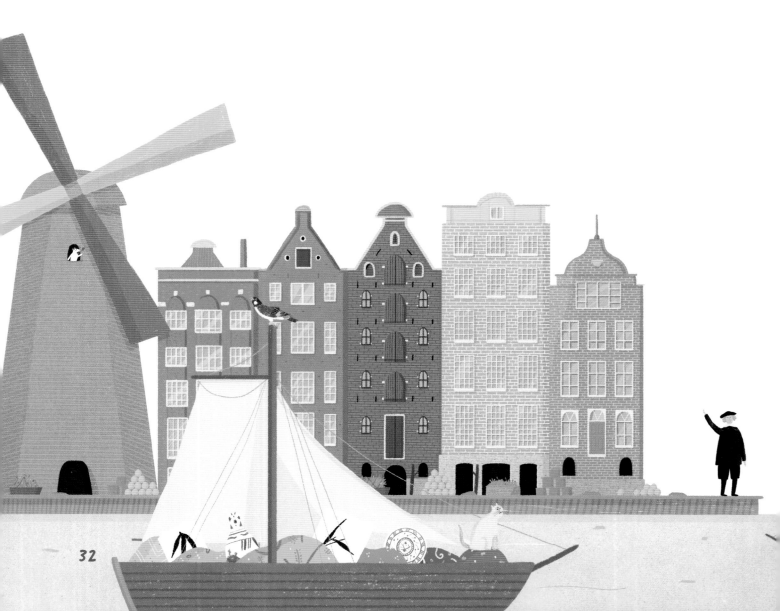

〈學步的孩童〉*A child being taught to walk*，林布蘭，約 1656 年

　　林布蘭並沒有使用太多筆畫，但是我們仍然能夠看出媽媽的裙子有點皺，並感覺後面那位擠奶女工的牛奶桶又滿又重，真的很厲害。

　　這幅素描的尺寸不大，因為當時紙張非常昂貴，每一吋都要徹底運用！如果你有機會看到這張圖的放大版，一定要好好地再看一遍，這次你一定會注意到更多細節，發現素描的美。

大衛：在攝影發明之前，幾乎每個人都會畫畫。那時候，工程師必須知道如何繪製機械，就連美國軍校都有素描課，因為軍官也必須會畫圖。三萬年來，人們努力學習，就是為了要畫出非常逼真精準的圖。

馬丁：我們知道許多藝術大師，像是拉斐爾（Raphael）、米開朗基羅（Michelangelo）和透納（J. M. W. Turner），都是從少年時期就開始練畫。畫畫就像打球和演奏樂器一樣，必須每天練習。

　　米開朗基羅的素描總是讓所有人都驚豔不已，例如右頁這張跑步的男人。1496 年，一位羅馬貴族雅科波‧加洛（Jacopo Gallo）到米開朗基羅的家中拜訪，想親眼看看他的本事，然而當時，米開朗基羅的家裡一件作品也沒有，為了證明身分，他拿起鵝毛筆，當場畫出一隻手，加洛立刻驚訝地說不出話。

大衛：如果米開朗基羅在你眼前作畫，你一定會大吃一驚，尤其當時的人對他的認識還不多。米開朗基羅的素描實在太厲害了，真不知道他是怎麼辦到的。

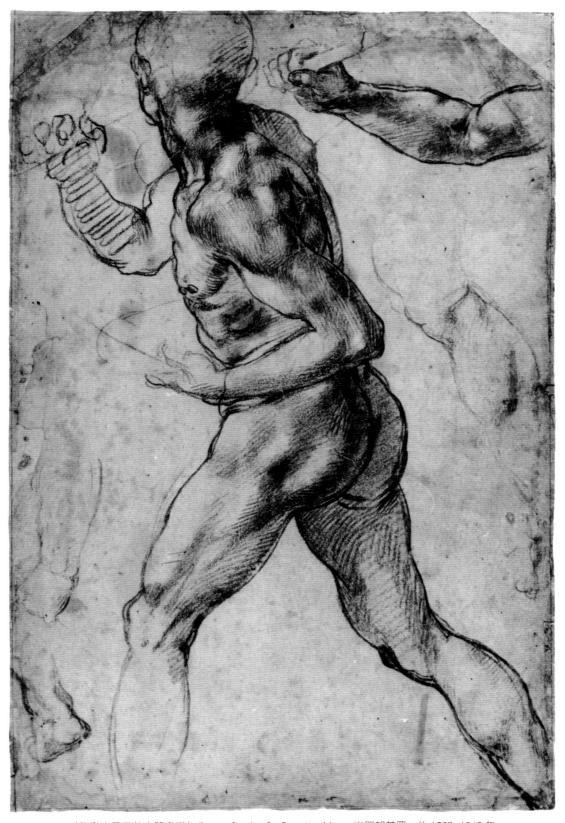

〈跑動中男子的人體素描〉 *Figure Study of a Running Man*，米開朗基羅，約 1527~1560 年

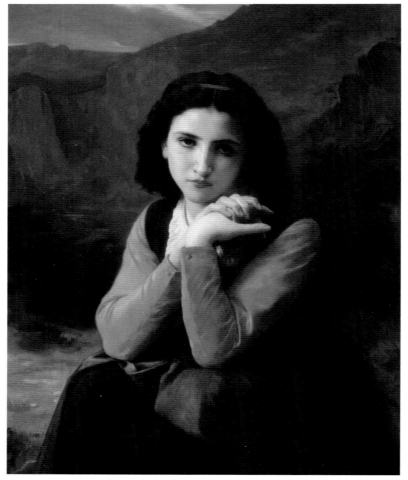

〈蜜妮詠〉 *Mignon*（局部），布格羅（William-Adolphe Bouguereau），1869 年

馬丁：18 世紀晚期的畫作中，筆觸似乎逐漸消失了。倫敦皇家學院（Royal Academy）或巴黎的沙龍（Salon）等大型藝廊展出的繪畫，風格都很平滑，幾乎看不到任何筆觸痕跡。那些繪畫看起來其實很像照片。

不過到了 1850 和 1860 年代，巴黎的馬內（Édouard Manet）將筆觸帶回畫中！例如右頁這幅畫家貝爾特‧莫莉索（Berthe Morisot）的肖像，和當時其他人的畫作大不相同，生動又充滿活力。馬內之後，莫內（Claude Monet）、印象派畫家們，還有梵谷，都是運用筆觸的大師。當時，人們總批評這些藝術家，說他們的繪畫看起來像草稿，一點都不像已經完成的作品。

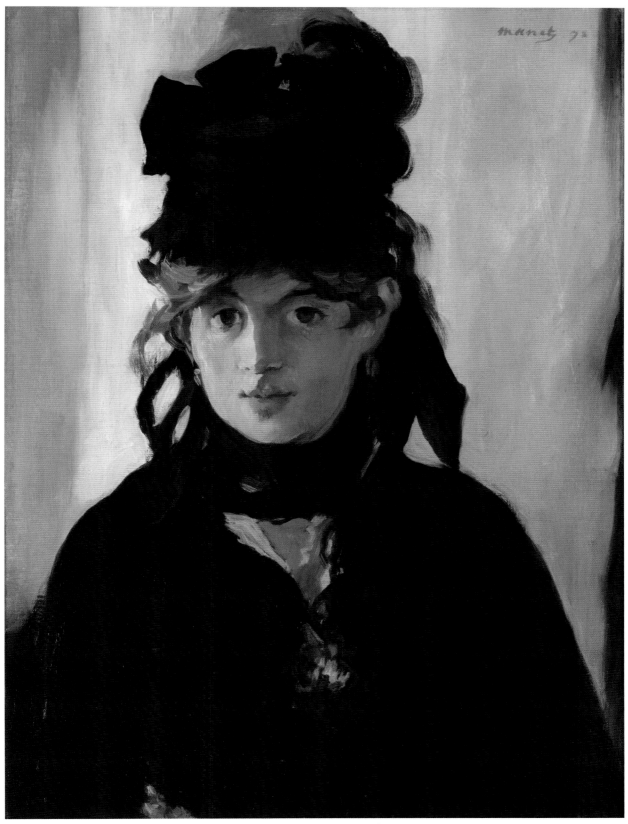

〈貝特爾・莫莉索與紫羅蘭花束〉 *Berthe Morisot with a Bouquet of Violets*，馬內，1872 年

大衛：莫內和其他印象派藝術家們，喜歡在戶外寫生，而不是關在工作室裡畫畫。不管天氣如何，他們都要外出作畫，為了要捕捉自然風光，他們的作畫速度必須非常快。莫內有好幾幅有名的作品，畫的是正在融冰的塞納河。塞納河很不容易結冰，而融冰更是在一瞬間發生的，當時，莫內一定是用最快的速度衝到河邊，立刻畫下來。

馬丁：1879 到 1880 年，巴黎迎接了有史以來最冷的幾個冬天。當時，莫內住在巴黎郊外的小鎮維特耶（Vétheuil）。塞納河表面結了厚冰，深深埋在雪中。1 月 4 日，結冰的塞納河從東邊開始融化，變成浮冰，一路向西邊蔓延。

大衛：莫內一聽說塞納河上出現浮冰，立刻整裝出發。因為，河面一旦開始融冰，可能一夜之間就會融化光，而那時，太陽再一個小時就要下山了，莫內必須以極快的速度作畫；那是要多麼聚精會神才能做到的事呀！莫內的畫作，總能讓我們更加清晰地觀察世界，看見平常可能忽略的細節和事物。而這正是圖像的魅力所在。

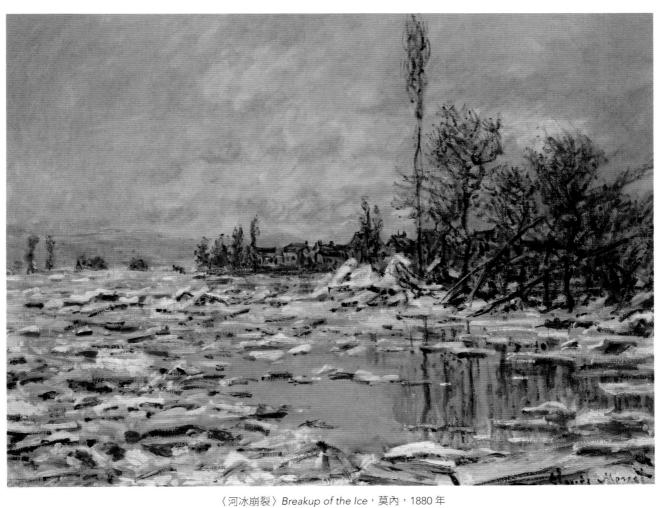

〈河冰崩裂〉 *Breakup of the Ice*，莫內，1880 年

大衛：我住在英國約克郡的時候，發現光線和天空變化的速度很快，和莫內居住的法國北部很像。2013 年春天，我在東約克郡的伍德蓋特（Woldgate）用炭筆寫生，雖然手上只有一根炭筆，但我利用各式各樣的筆觸來畫出那些光影。畫畫時，筆觸豐富很重要，像畢卡索、馬諦斯（Henri Matisse）、杜菲（Raoul Dufy），都是運用筆觸的大師。

　　我們談的是圖像的歷史，其中當然也包括了筆觸痕跡的歷史。藝術家們很愛互相「借用」筆觸，無論是沾水筆、炭筆、鉛筆，還有油畫筆刷的筆觸。因此只要透過仔細觀察、學習畫作中各種不同的線條筆觸，你將能看見許多以前沒發現的祕密。

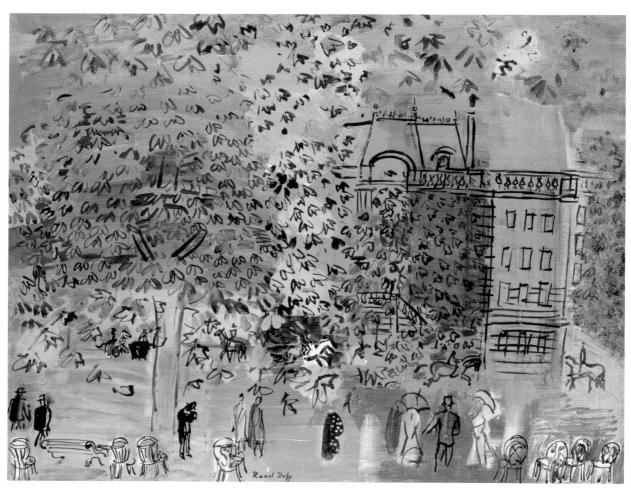

〈布洛涅森林大道〉*The Avenue du Bois de Boulogne*，杜菲，1928 年

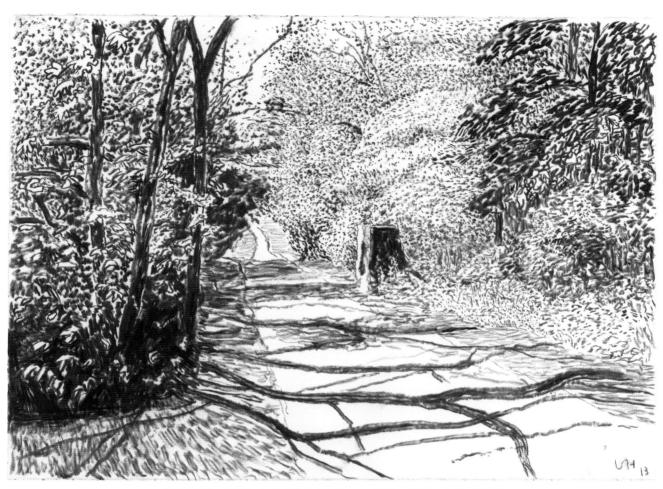

〈伍德蓋特，2013 年 5 月 26 日〉Woldgate, 26 May, 2013，大衛 · 霍克尼

光和影

什麼是影子？

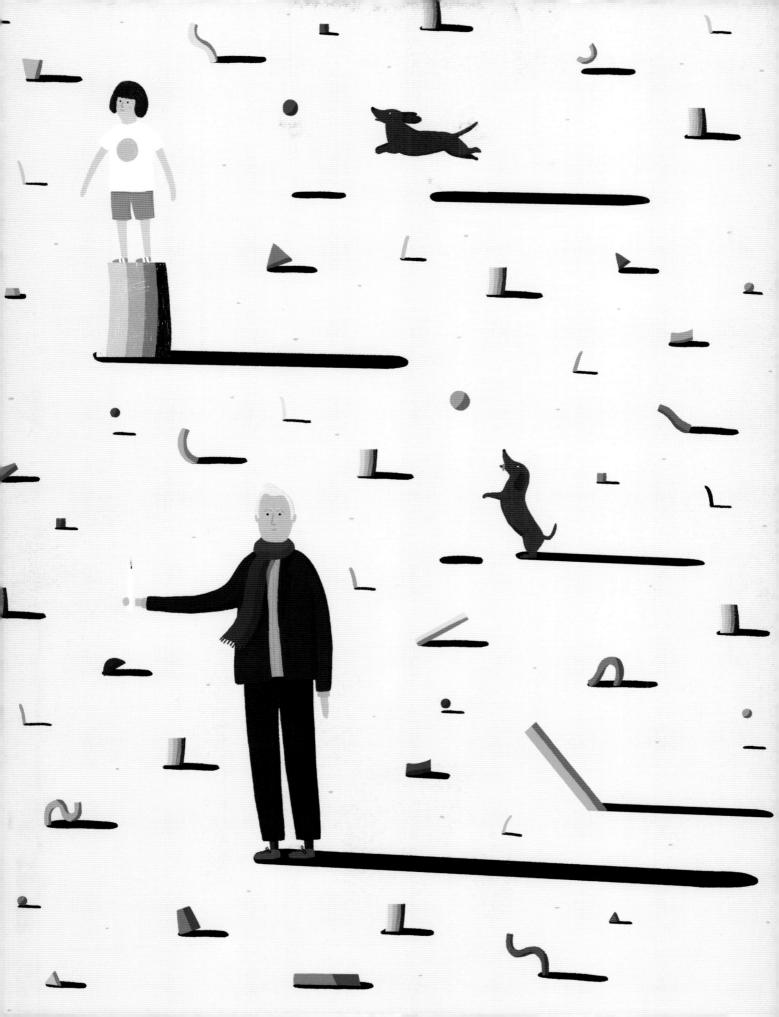

馬丁： 大約兩千年前的羅馬作家老普林尼（Pliny the Elder）曾說，古埃及和古希臘人都認為是自己發明了肖像畫。他們會沿著人物投射出來的影子描線，畫成圖像。

但是，在古埃及和古希臘人之前，繪畫已經至少有三萬年的歷史，而人們也早就會描畫輪廓和剪影了。法國、阿根廷和其他史前遺跡洞窟的深處，一些手掌的翻印圖案至今仍清晰可辨，史前人類用泥土製成的顏料，噴在手掌周圍，就像在玩鏤空模板畫，也算是最早的「簽名作品」。

到了 18 和 19 世紀的歐洲，「剪影畫」（silhouette）在民間流行了起來，這種便利的肖像畫，又叫作「影子畫」（shade）或「側影畫」（profile）。藝術家利用一種奇特的裝置（如右頁圖），來繪製這種肖像。

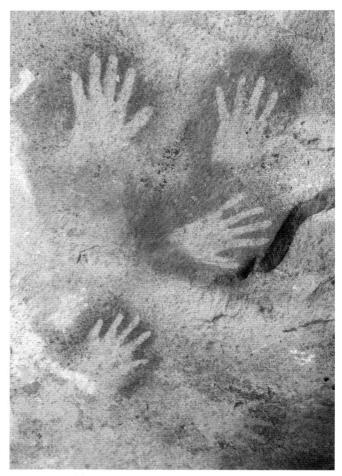

手掌輪廓畫，阿根廷聖克魯斯（Santa Cruz）
「手洞」（Cueva de las Manos），約西元前 7000~1000 年

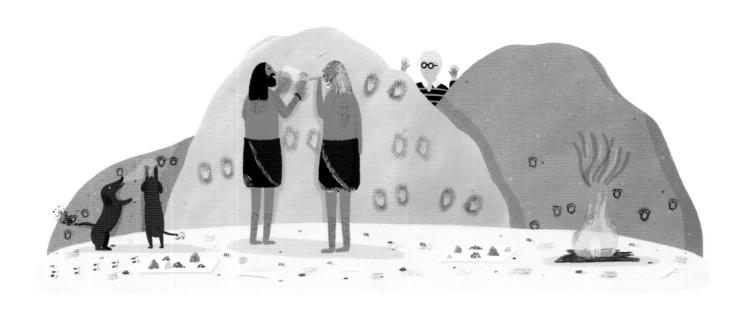

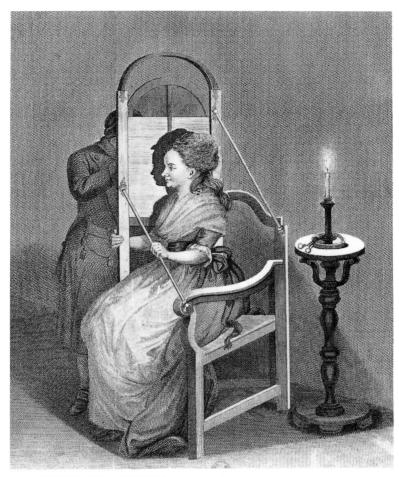

〈繪製剪影畫的精確便利機器〉A Sure and Convenient Machine for Drawing Silhouettes，湯瑪斯·霍勒威（Thomas Holloway），1792 年

大衛：剪影在我們的眼中，是一種強而有力的資訊。即使只是遠遠的看見大致輪廓，我們都能認出熟人來。

大衛：環境中必須有強烈的日光，我們才會看到明顯的影子。我很容易被影子吸引，因為我的家鄉是一個很少看到影子的地方。有一次，我在美術館欣賞胡立歐‧貢薩雷斯（Julio González）的雕塑作品，結果卻著迷於那件作品的影子。回去後，我畫了兩幅相關作品。我在棉質畫布塗上薄薄的色彩繪製影子，然後再用較厚重的顏料畫雕塑品。

馬丁：什麼是影子？光源被物體遮蔽了，就會產生影子。影子就是物體背光面的黑暗區塊，它會框出物體的輪廓。

大衛：沒錯，光線被擋掉了，就變成影子。其實，我們通常不會主動「看見」影子。有些人拍照的時候，會「不小心」拍進自己的影子，因為他們完全沒有注意到影子的存在！當然，我們在畫圖的時候，也可以省略影子。有時候我會故意只畫輪廓，不畫影子。

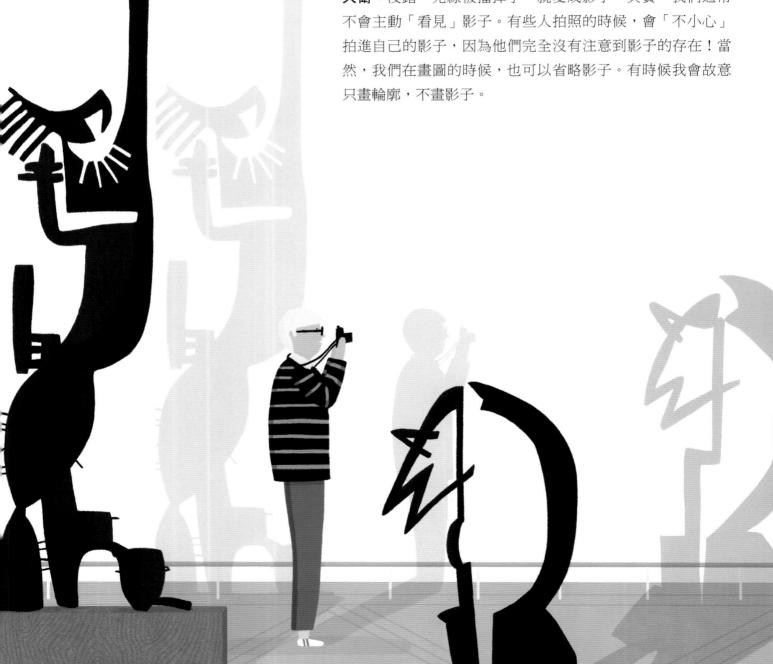

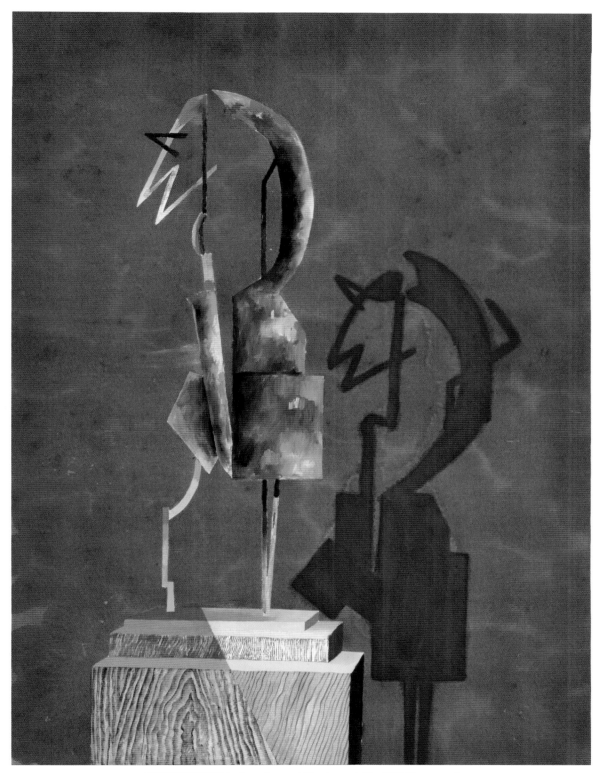

〈貢薩雷斯和陰影〉 *González and Shadow*，大衛‧霍克尼，1971 年

馬丁：影子畢竟不是真正的物體，它有時候會騙人。1949 年的電影
《黑獄亡魂》（*The Third Man*）中，經典的一幕是大反派萊姆的影
子逐漸消失在維也納街頭。但其實在拍攝當天，飾演萊姆的男演員
歐森·威爾斯（Orson Welles）並不在現場，那影子是由助理導演穿
上大件的衣物所假扮的。

　　影子不僅能提供訊息，也能創造錯覺。藝術家提姆·諾伯（Tim
Noble）和蘇·韋伯斯特（Sue Webster）曾創作了一組雕塑，雕塑本
身看起來只是一堆廢金屬，但投射在牆上的影子卻令人驚喜！看看
右頁的圖片，雕塑的投影變成了細緻的肖像，那其實是藝術家本人
的影子自畫像呢。

右頁：〈他／她〉*He/She*，提姆·諾伯和蘇·韋伯斯特，2004 年

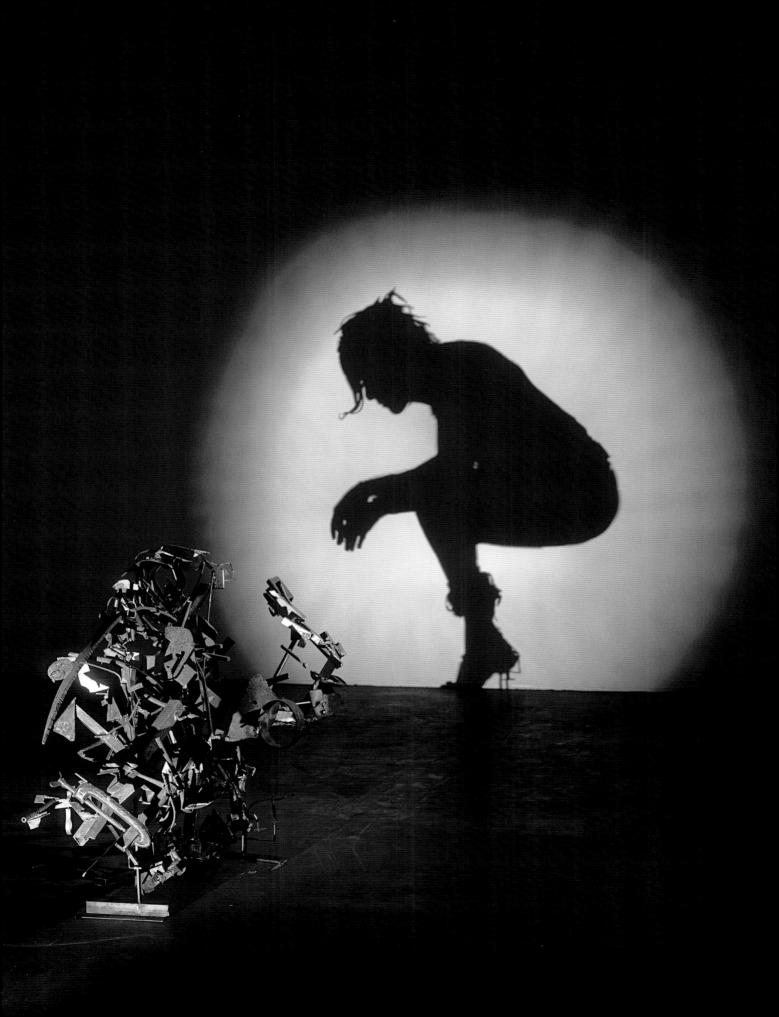

大衛：「光線」和「陰影」可以使畫作中的物品看起來很立體，藝術家就是靠這兩個要素，把畫面變得生動活潑。

馬丁：從前從前，在古希臘，有兩位畫家——宙克西斯（Zeuxis）和帕拉修斯（Parrhasios），有一天他們想要比賽畫圖，看看誰能畫得最逼真。宙克西斯畫了一串葡萄，小鳥都飛來了，想要吃葡萄。宙克西斯非常得意，然而，他看見帕拉修斯的畫作仍用一塊布蓋著，於是要求帕拉修斯把布掀開。但其實，那塊布是帕拉修斯畫出來的！最後，大家認為是帕拉修斯贏了。這是個很久以前的故事，沒有人看過那兩件作品，不過從時間點來看，風格也許會有點像龐貝城茱莉亞・菲利克斯宅邸（House of Julia Felix）中的壁畫（下圖）。

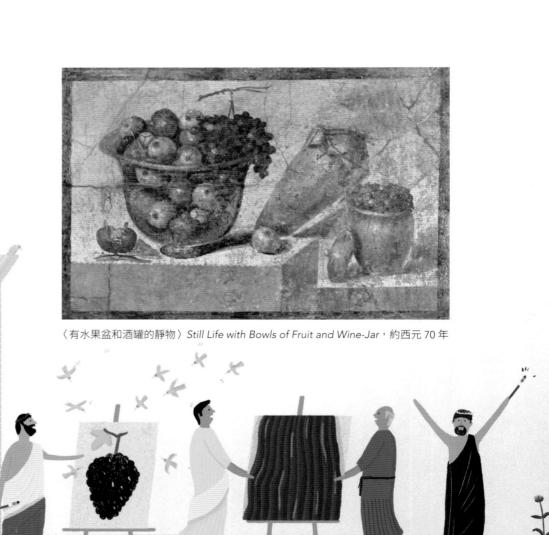

〈有水果盆和酒罐的靜物〉*Still Life with Bowls of Fruit and Wine-Jar*，約西元 70 年

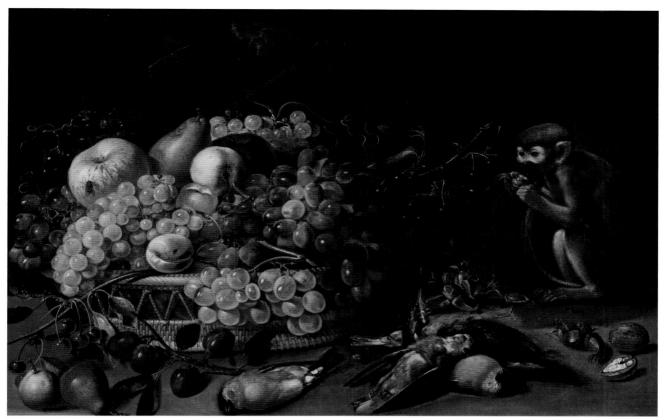

〈有水果、鳥屍和一隻猴子的靜物〉*Still Life with Fruit, Dead Birds, and a Monkey*，克拉拉·彼特斯（Clara Peeters），日期不詳

大衛：16 和 17 世紀時，歐洲各地的畫家爭相繪製成千上萬幅水果籃或瓶花的「靜物畫」，它們都有著強烈光源與深濃陰影。就和宙克西斯與帕拉修斯一樣，這些畫家追求的就是讓畫作更加栩栩如生。

大衛： 16 世紀晚期，活躍於羅馬的義大利畫家卡拉瓦喬，是最早以強烈光影為作畫風格的藝術家。卡拉瓦喬畫作中的打光方式很像電影，陰影非常深濃。我們在大自然中，並不會看到這樣戲劇化的光影。

我花了好多年，不斷思考卡拉瓦喬以及其他藝術家，到底是怎麼把「真實感」帶進作品裡的。最後，我認為卡拉瓦喬可能設計了一個「投影工作室」：模特兒擺好姿勢後，用器材把他們投影到畫布上，再照描畫下。

也許，卡拉瓦喬會請模特兒站在一個光線充足的地方，例如窗邊，而他自己則躲在一面牆或布幕後方的暗處畫畫。牆或布幕上有個小孔，光線穿過小孔，把模特兒的影像投射到畫布上，影像雖然會上下顛倒，但會非常精確。我實驗過這個方法，結果實在是太好用了！

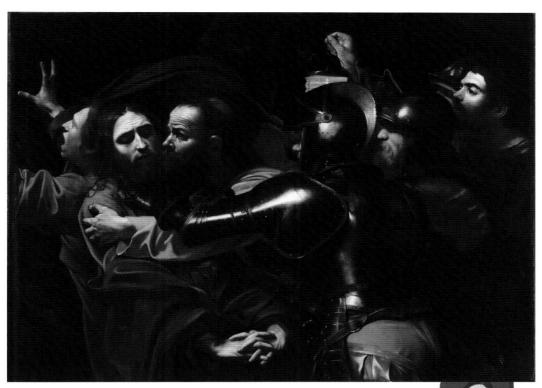

〈逮捕基督〉*The Taking of Christ*，卡拉瓦喬，約 1602 年

　　研究卡拉瓦喬的畫作構成後，我認為他畫畫時，一次只會投影一個人物，甚至只有人物的某個部位，例如手臂或臉。每畫好一個投影，才再投影下一個人物或部位……，像這樣一步一步慢慢把影像疊加起來，組成完整的畫面。模特兒無法保持一個姿勢太久，卡拉瓦喬一定得很快速地勾勒，這樣畫畫一點都不輕鬆呢！

馬丁：找找看，在卡拉瓦喬的畫作中，同樣的「演員」出現很多次。例如這個鼻翼上有小肉芽、留著大把鬍鬚的灰髮男人，就曾出現在同時期至少三幅畫作中。〈以馬忤斯的晚餐〉（*The Supper at Emmaus*）中，右邊的男人就是他。只要仔細觀察，就會發現〈聖多瑪的懷疑〉（*The Incredulity of Saint Thomas*）中，挑眉毛、有抬頭紋的男人出現兩次：後面的門徒是他，前景的聖多瑪也是他（不過卡拉瓦喬幫他加了些頭髮）。

大衛：卡拉瓦喬對後來的藝術家帶來深遠影響。全歐洲都風靡他的作品時，其他藝術家也紛紛以電影般的光影畫畫。下次，當你在欣賞畫作時，請觀察藝術家如何運用光線，別忘了，也要觀察陰影。

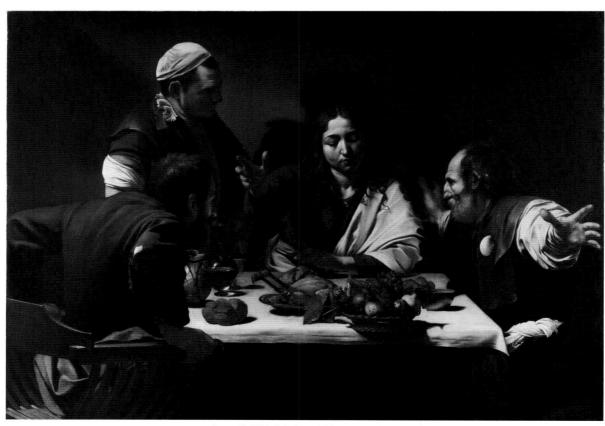

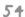

〈以馬忤斯的晚餐〉，卡拉瓦喬，1601 年

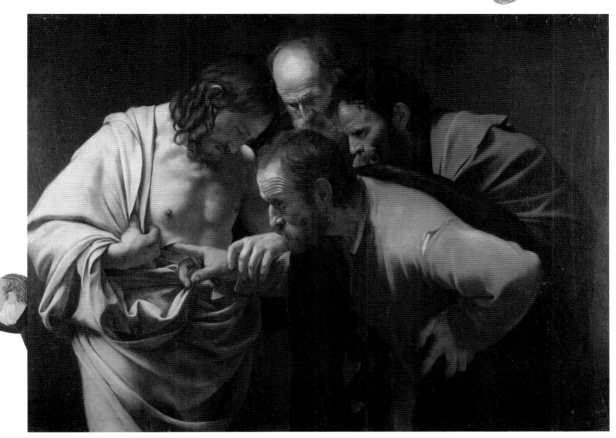

〈聖多瑪的懷疑〉，卡拉瓦喬，1601~1602 年

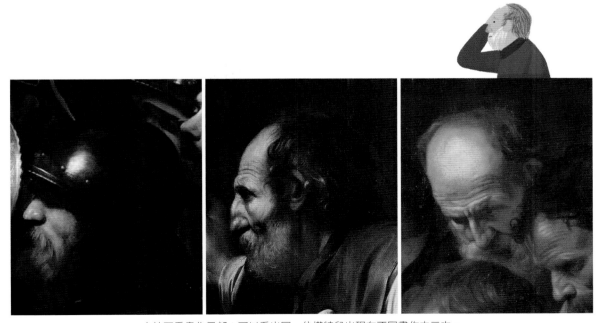

卡拉瓦喬畫作局部：可以看出同一位模特兒出現在不同畫作中三次。

4

觀察空間
藝術家如何布置場景？

大衛： 畫畫時，我總會先問：「我要怎麼安排場景？我要怎麼在這個空間裡說故事？」對畫家而言，把人物放進空間裡，可是一件不簡單的大事呢！

下次，當你站在一個環境中，可以問問看：「我最先看見什麼？再來看見什麼？然後又看見什麼？」看東西的時候，我們的眼球總是轉個不停，需要花一點時間，才能把身邊的景物全部看完。但相機鏡頭就不是這樣了，它只有單一視角，只能「喀擦」一聲，同時拍下範圍內全部的東西。

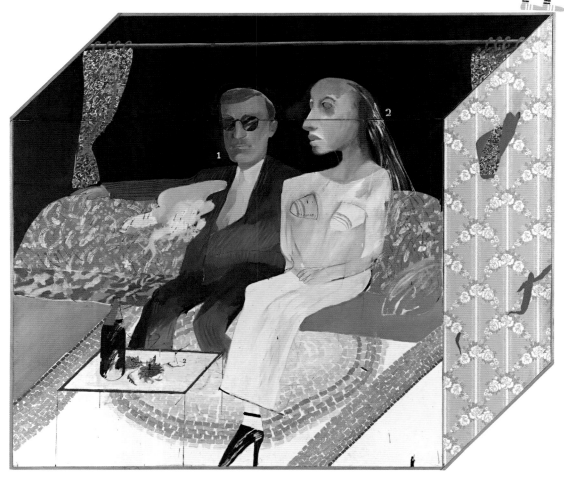

〈第二次婚姻〉*The Second Marriage*，大衛・霍克尼，1963 年

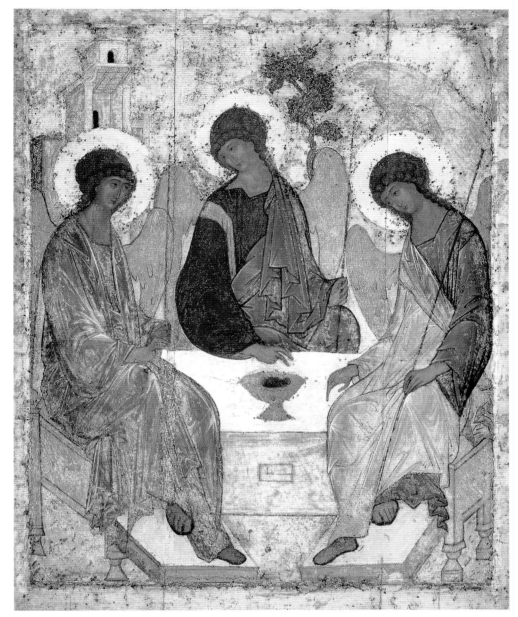

〈聖三位一體〉 *Holy Trinity*，安德烈．魯布列夫（Andrei Rublev），1425~1427 年

馬丁：有一種繪畫技巧叫作「透視」。它能把具有深度和距離的空間、物體，透過變形的方式轉換到平面上。像這幅安德烈．魯布列夫的〈聖三位一體〉，居然可以同時看到兩張椅子的左面和右面，在中世紀的繪畫中，經常能看到這種畫法。

馬丁：到了 15 世紀初期，義大利佛羅倫斯的藝術家們開始以全新的方法表現空間。他們發現，當一個人保持不動、站在定點，用一隻眼睛往前看時，所有景物的延伸線條會像鐵軌一樣，筆直地往遠方聚集在一個點上。只要參考這些線條，藝術家就能量出任何人或物在平面上應有的相對大小。以這種測量方式畫出來的景物，看起來

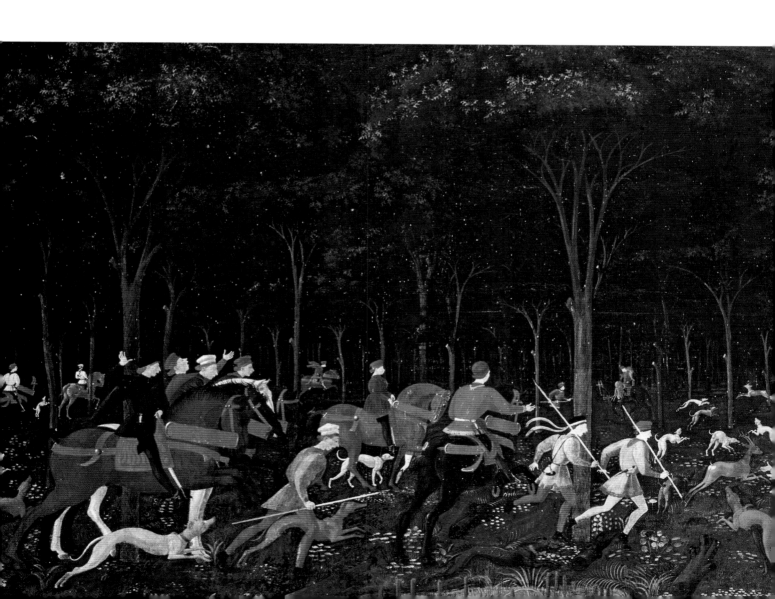

很像照片——靠近自己的東西很大，遠離自己的東西則愈來愈小，最後消失在遠方。許多當時的畫作中，都表現出這個特點，例如保羅·烏切羅（Paolo Uccello）的〈森林中狩獵〉（*The Hunt in the Forest*）。

〈森林中狩獵〉，保羅·烏切羅，約 1470 年

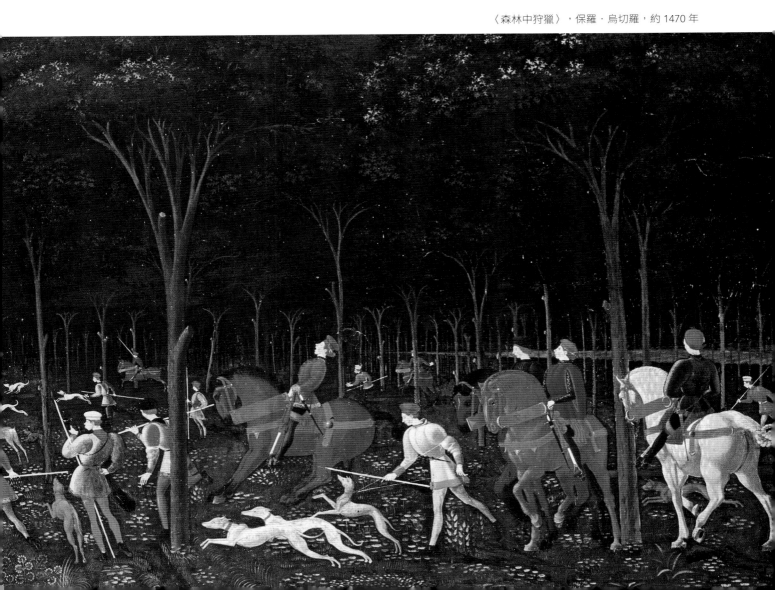

大衛：並不是每個藝術家都採用透視法來畫畫。例如北方畫派的凡艾克，他的畫總會讓你感覺離畫中人物很近，即使在最遠處的人也一樣。祭壇畫〈卡農的聖母〉（*Canon van der Paela*）中，人物和教堂的相對關係不太尋常，但是，你或許根本不會覺得哪裡奇怪。

　　看這幅畫時，就像站在畫中的場景裡，因為人物非常靠近，而且似乎比建築物還要大。在當時，人們認為這幅畫非常寫實又逼真，現在看起來，依然如此。你看主教袍子上的金色絲線，還有盔甲的光澤，細節豐富極了。

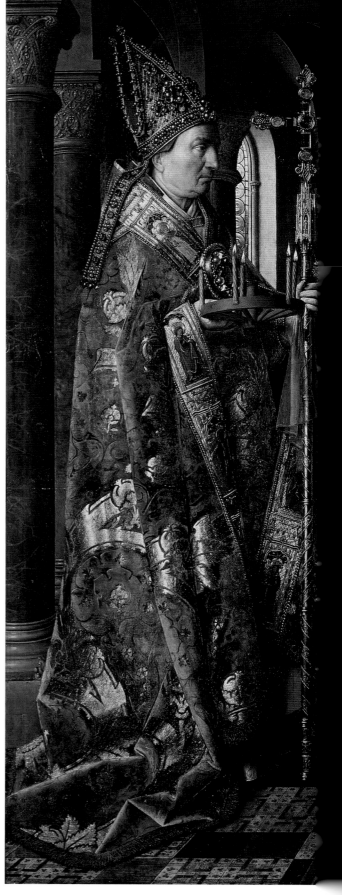

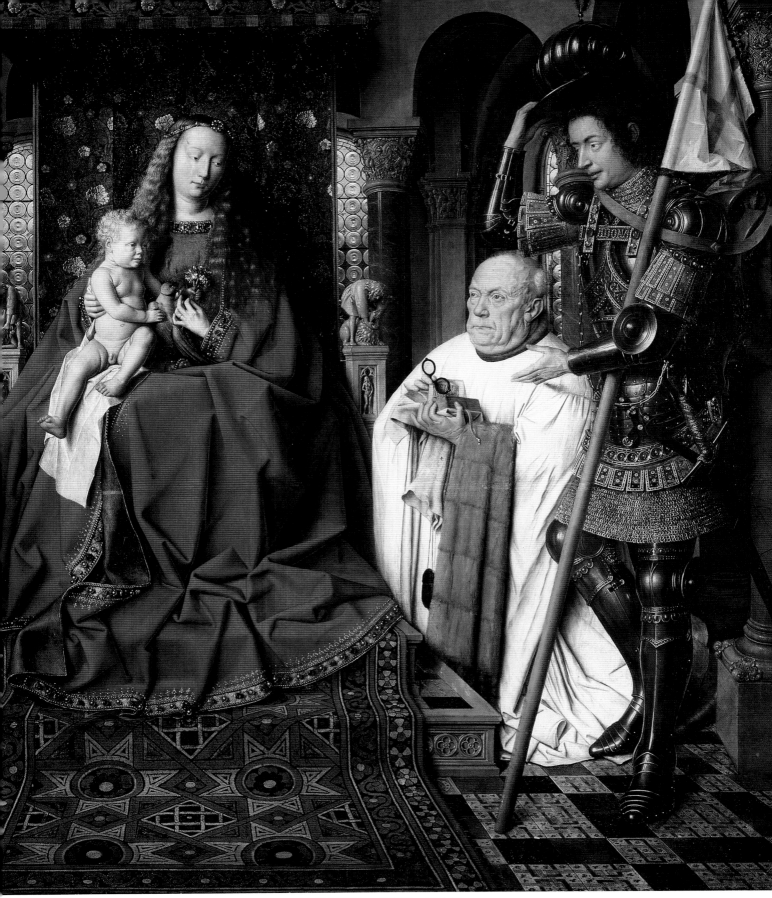

〈卡農的聖母〉，凡艾克，1436 年

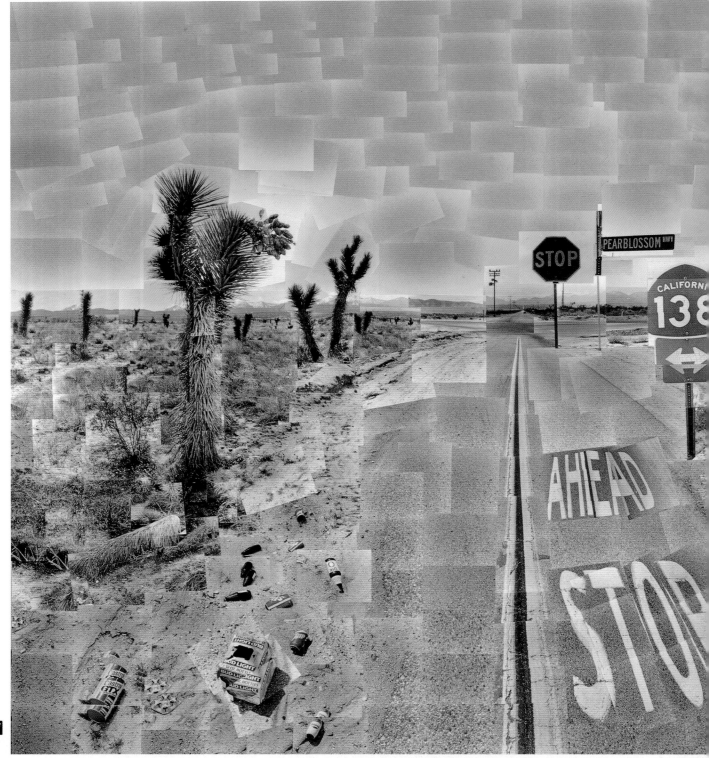

〈梨花公路，1986 年 4 月 11~18 日〉（第二版本）*Pearblossom Hwy., 11~18 April 1986 (second version)*，
大衛・霍克尼，1986 年

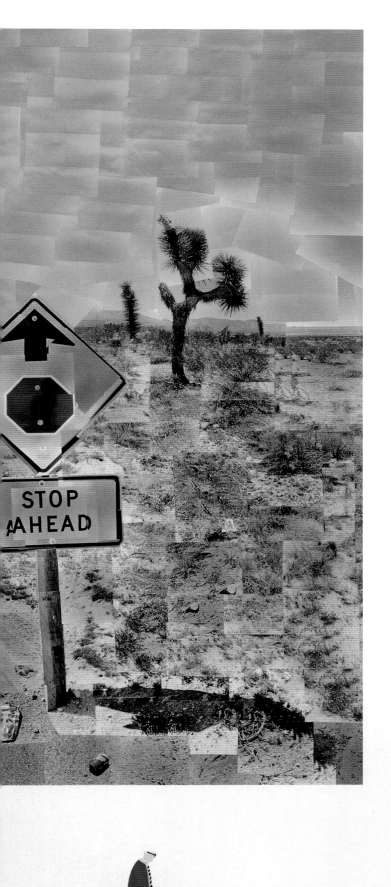

大衛：1980 年代，我開始透過創作來探索「透視」這件事。我用照片拼貼出加州的梨花公路。最後的作品，看起來就像是從公路的一端，以單一視角往前拍攝出來的一張大照片，其實才不是這樣呢！我想要用這張拼貼作品告訴大家，人並不是用單一視角看世界的，「觀看」的時候，我們的眼球和身體都會不停移動。因此，我在這片景色中移動，從不同角度拍下照片。拍照的時候，我會盡量靠近拍攝物，例如碎石路面、植物、還有地上的瓶瓶罐罐等。

拍攝路標和仙人掌時，我還爬上梯子，因為要從高處往下拍，才拍得到路面上的標示。

為了使每張照片的光線條件都差不多，我花了一整個星期，每天早上從 9 點拍到 11 點。最後，我一共用了 850 張照片，才拼出這幅作品！

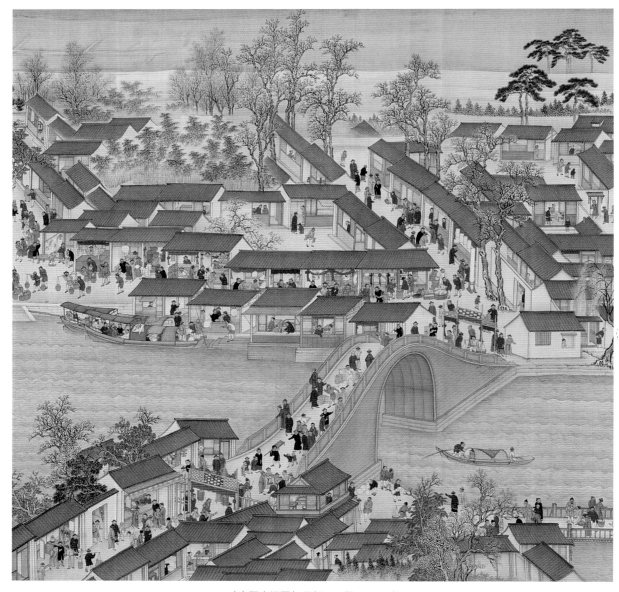

〈康熙南巡圖〉局部，王翬，1689 年

大衛：欣賞中國和日本繪畫時，你的視線不會停留在一個定點，而是會像旅行一樣不斷移動，在畫中的風景裡走來走去。

馬丁：中國山水畫家的作品磅礴又壯觀。清初畫家王翬曾創作一組絹本畫作，共有十二卷，記錄康熙皇帝的南巡。左頁的「村民渡過長江」圖畫只是這件巨幅作品的一小部分。同系列其他卷軸，則展現出矗立的雄偉高山和高低起伏的丘陵。

大衛：我有一幅 13 世紀卷軸畫的複製品（下圖）。中國的卷軸畫和掛在美術館牆上的畫作不同，它通常會被收藏在盒子裡，只有想欣賞的時候才會拿出來。觀賞卷軸畫時，無法一次看完整張圖，因為它沒有像西洋畫作那樣的「邊緣」，想要遊覽畫中風景，必須一邊轉動卷軸，一次看一部分。那又是一種完全不一樣的看圖體驗。

〈富春山居圖〉複製畫，黃公望，1347 年

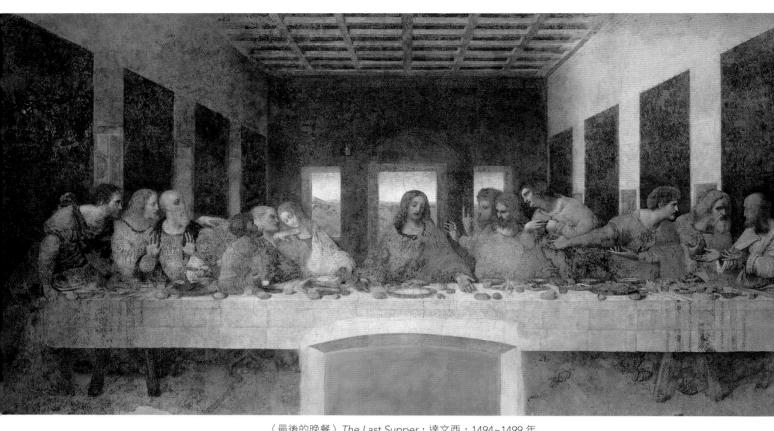

〈最後的晚餐〉*The Last Supper*，達文西，1494~1499 年

馬丁：如何用一張圖，講述一段故事情節？對藝術家而言，這永遠是個大挑戰。欣賞達文西的〈最後的晚餐〉時，有沒有覺得好像被拉進畫面裡了呢？耶穌和門徒一起吃晚餐，預言著門徒之中將有一人會背叛他，並害他被處死——達文西正在和我們說這段故事。這幅壁畫畫在米蘭一間修道院真正的用餐室牆上。仔細觀察背景的畫法，會發現達文西利用「透視法」讓空間看起來有深度，畫中人物彷彿是真的坐在用餐室裡。

　　愛德華‧霍普（Edward Hopper）的〈夜鷹〉（*Nighthawks*）看起來好像電影畫面，我們可以想像畫中人物剛發生什麼事，接下來又會發生什麼事。

　　當然，還有很多種在圖畫中說故事的方法，例如，將不同時間點發生的事情，畫在同一幅圖的同一個場景中，像是連續動作；或者藝術家也可能像畫漫畫一樣，把情節分別繪製成系列圖畫。

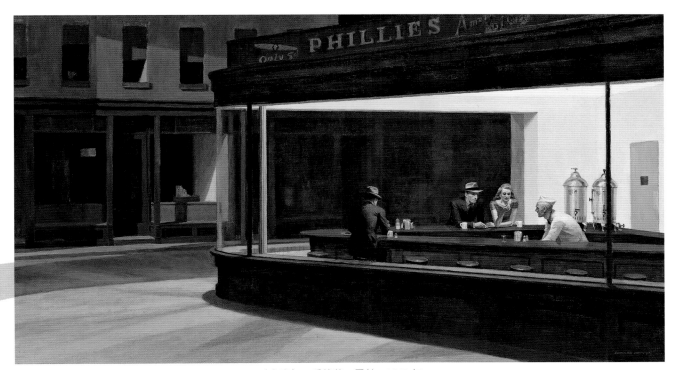

〈夜鷹〉，愛德華‧霍普，1942 年

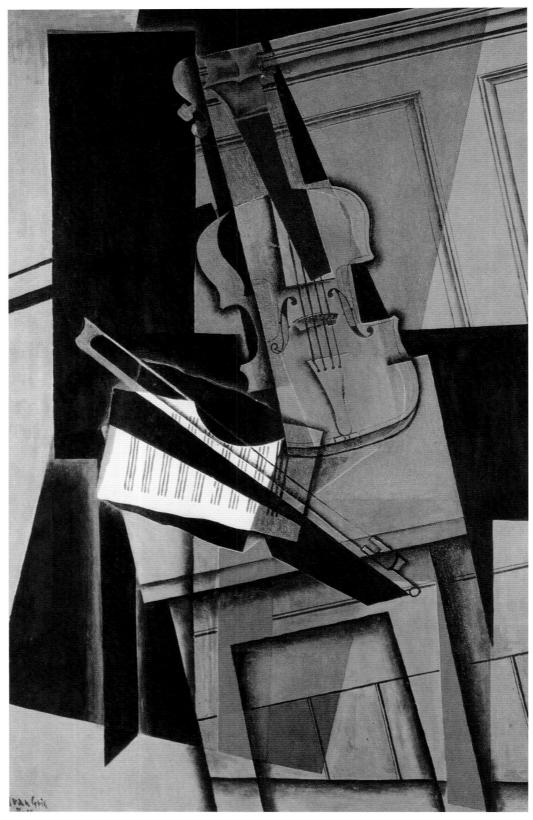

〈小提琴〉*The Violin*，格里（Juan Gris），1916 年

馬丁：20 世紀初期，畢卡索和布拉克（Georges Braque）想出了一種全新的繪畫方式來表達「空間」，他們的風格後來被稱為「立體派」（Cubism）。觀察左頁這幅格里的小提琴作品，我們不只看見小提琴的一面，因為格里將同一把小提琴的不同角度全畫在一起了。

大衛：畫家遵循「透視法」來畫畫已長達五百年，立體派算是一種反抗運動，是繪畫史上第一個天翻地覆的改變。大部分立體派畫作的題材，都很貼近我們的生活，例如桌上的一堆東西，或是坐在椅子上的人。立體派的藝術家們通常不畫建築物。

　　我們經常在畢卡索的畫作中同時看見人物的正面和背面，他要表達的是：「我們在畫中人物的身邊繞了一圈。」立體派的畫是動態的，彷彿畫出了記憶中的畫面；當我們在回憶時，腦中所浮現的畫面，應該就像是立體派的圖畫！

鏡子與倒影
藝術家怎麼玩光線？

大衛：鏡子是有力量的物品，因為它們能「生成圖像」。如果我們用鏡子對著一幅畫，會發現鏡中倒影看起來和真正的畫作很不一樣。達文西認為，藝術家畫完一張圖後，應該用鏡子照一照，看看作品在鏡子裡的模樣。若想要觀察事物的不同面向，利用鏡子的確是個好方法。鏡子甚至會讓真實世界看起來就像一張圖畫。

馬丁：自古以來，人類就對鏡子有濃厚興趣。甚至可以說，鏡子幾乎和圖像一樣古老。有人曾在土耳其安納托利亞（Anatolia）找到了一個有六千年歷史的磨光鏡，證明古希臘人會利用磨光的青銅和其他金屬做成鏡子。因此，當我們在古代藝術品中看到關於「倒影」的描繪，並不令人意外。

右頁的作品，畫的是亞歷山大大帝和波斯君王大流士的戰鬥。仔細觀察畫面中的閃亮盾牌，這片巨大的圓形盾牌可能是拋光銀做成的，它掉落在地上，一位士兵舉起手保護自己不被壓到，而盾牌倒映出他哀傷的臉。

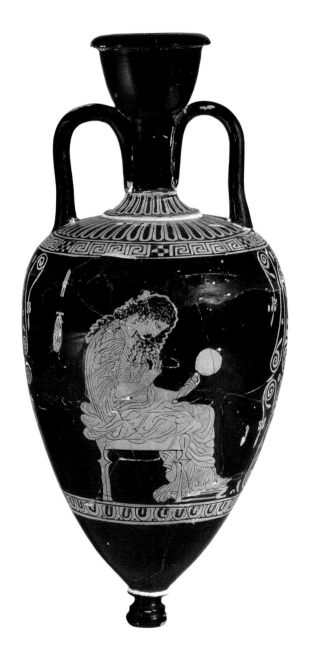

〈坐在椅子上手持鏡子的女人〉Seated woman holding a mirror，
艾雷特里亞（Eretria）畫家，西元前 430 年

右頁：〈亞歷山大大帝與大流士之間的伊蘇斯戰役〉（局部）The Battle
of Issus between Alexander the Great and Darius，約西元前 315 年

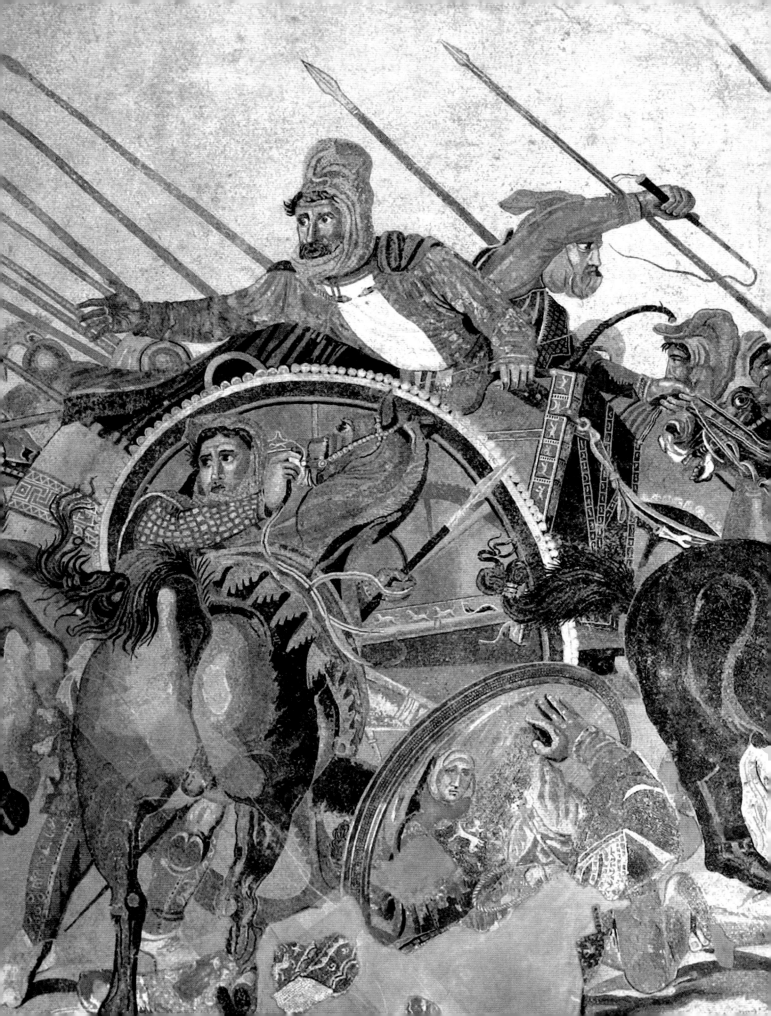

馬丁：許多藝術家很希望完成的作品看起來就像是鏡中影像。有一次，義大利畫家帕米賈尼諾（Parmigianino）用凸面鏡照自己，覺得很有趣，於是他就把看到的畫面，照模照樣地畫在一塊雕成凸面的圓形木板上。畫面中，他的手比臉還大，周圍的牆面也呈弧形彎曲，看起來就像是真正的凸面鏡倒影呢。

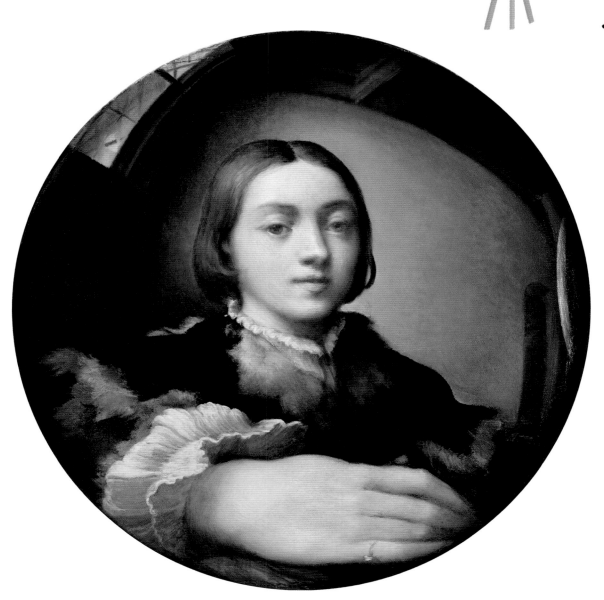

〈凸面鏡中的自畫像〉Self-Portrait in a Convex Mirror，帕米賈尼諾，1523~1524 年

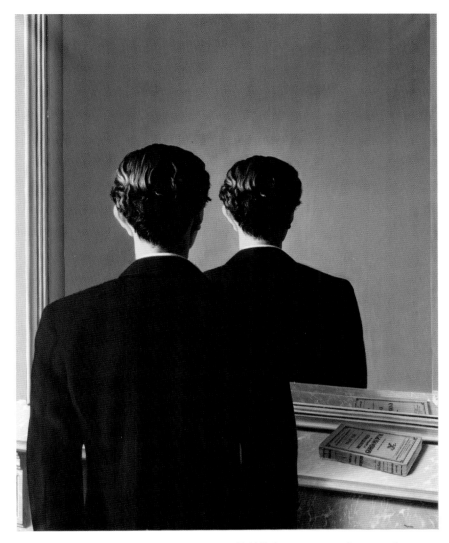

〈不可複製〉 *Not to be reproduced*，馬格利特（René Magritte），1937 年

鏡子映照出的景像和真實世界是一樣的嗎？事實並非如此。鏡中的影像左右相反，而且變得扁平，鏡面上若有任何不平整或是顏色，都會改變倒影的模樣。因此鏡中影像看似真實，卻也有不實的成分。

馬格利特的作品〈不可複製〉正是在表達這件事。看看這位紳士的「鏡中倒影」！當然啦，這個畫面是不可能發生在真實世界的。

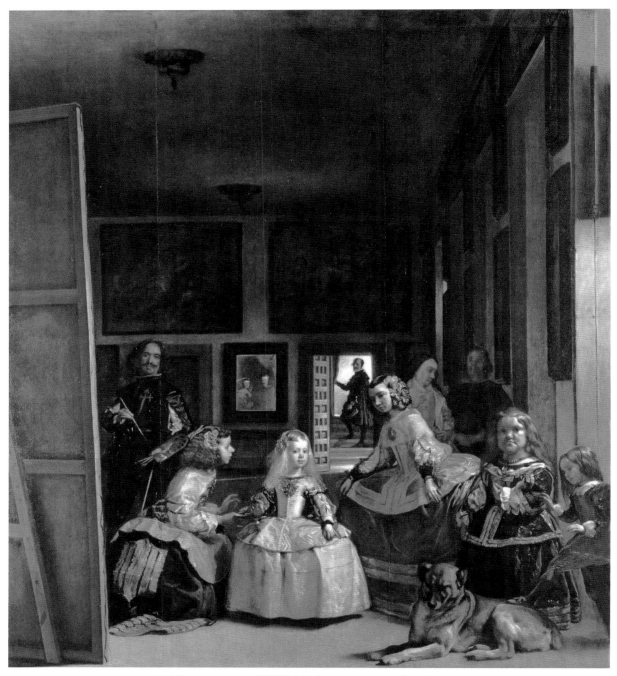

〈宮女〉*Las Meninas*，維拉斯奎茲（Diego Velázquez），約 1656 年

馬丁：西班牙畫家維拉斯奎茲的〈宮女〉，是歐洲藝術中最有名的畫作之一。這件作品要探討的主題，正是鏡中倒影。

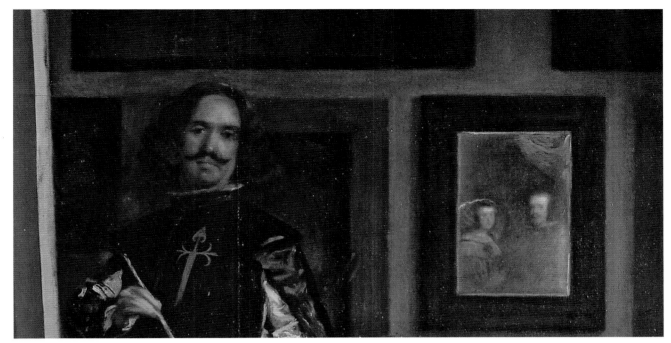

〈宮女〉（局部），維拉斯奎茲，約 1656 年

　　五歲的西班牙公主瑪格麗特‧瑪麗亞（Margartia Teresa）在畫面中央，身旁圍繞著和她一起住在皇宮裡的宮女們（las meninas）。最特別的是，維拉斯奎茲把自己也畫進作品裡了，他面對看畫的人，在巨大的畫布前工作，手上還拿著調色盤和畫筆呢。

　　在遠方，一面鏡子映照出國王菲利普四世和皇后。有些人認為，這幅畫中的維拉斯奎茲正在畫國王和皇后的肖像，雖然畫面中看不到國王和皇后，但他們以倒影的形式出現在鏡子裡！也就是說，〈宮女〉的主題，其實不是小公主，而是鏡子中的國王和皇后。

　　維拉斯奎茲創作了這幅作品，讓菲利普國王掛在私人宅邸。如此一來，當國王欣賞畫作的時候，彷彿看到了維拉斯奎茲正盯著自己瞧，而且，也能從鏡子中看見自己的倒影呢！

馬丁： 〈宮女〉畫的是馬德里皇宮（Roayl Alcázar Palace）中，一間挑高狹長的房間。畫中的光線精彩萬分，看看畫布右側、公主閃亮的髮絲、人們衣物上的華美刺繡。如果靠近畫作觀察，你會看出維拉斯奎茲如何運用畫筆創造這些閃爍效果。

大衛： 圖畫中的亮點，可以帶來很多訊息。我剛開始用平板電腦畫畫時，發現它們和畫布最大的不同，就是螢幕會發光。因此，明亮的題材和亮面上的倒影很吸引我的注意，例如裝水的花瓶，或閃閃發光的銀色水果盤。

　　右頁圖中的水果盤表面，像凸面鏡般映照出周遭事物。水果盤表面最亮的地方，看不清楚倒影，只看見閃動的光芒。蘋果上也有亮點，不過蘋果皮較沒那麼光滑，所以亮點比較暗。

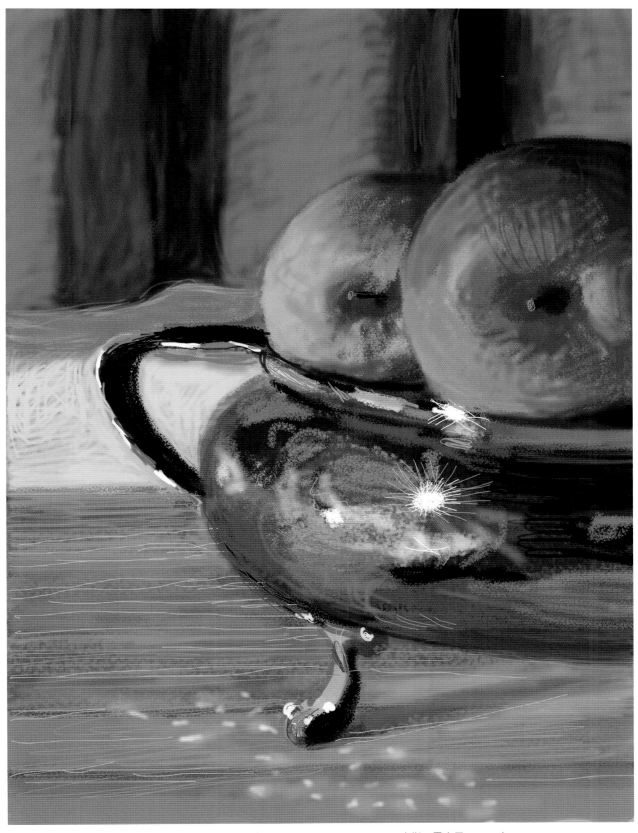

〈無題，2011 年 2 月 24 日〉 *Untitled, 24 February 2011*，大衛・霍克尼，2011 年

馬丁：倒影是自然現象，和陰影一樣幾乎無所不在。很久以前，人類就在水中「發現」了倒影，從此，倒影成為受歡迎的創作題材。當然啦，我們可以說，倒影本身也是一種圖像。

莫內創作過許多關於倒影的作品。在他的巨幅睡蓮畫作中，池水、天空和樹木的倒影彷彿融為一體。那些睡蓮生長在莫內的吉維尼花園裡，那是一座非常美麗的花園喔！

大衛：莫內進行了很多年的浩大工程，才建造出吉維尼花園。花園中的一切，都是為了莫內的作畫需求而量身打造。例如，為了創造出理想的倒影，睡蓮池的水必須完全靜止，不能流動，真的很厲害！莫內快要六十歲時，才開始畫睡蓮，一直畫到他八十六歲過世為止。

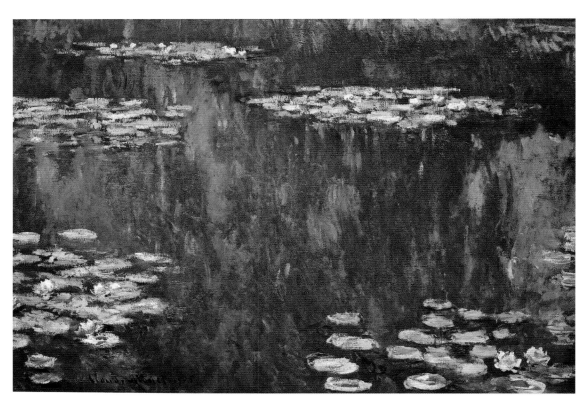

〈睡蓮〉Nymphéas，莫內，1905 年

〈水的習作，亞利桑那州鳳凰城〉 *Study of Water, Phoenix, Arizona*，大衛·霍克尼，1976 年

　　畫「水」是個大挑戰，不過也因此很有趣！ 1960 年代，我搬到美國西岸的加州，發現海邊的光線反射得很厲害，讓一切景物都變得更加清晰鮮明。就在那時，我愛上了畫游泳池。游泳池和池塘不一樣，它會反射出舞動的線條，那些線條就像是漂在水面上呢！我總是把水面想像成某種漾著漣漪的動態鏡子。

6

繪畫和攝影
藝術家怎麼玩工具？

大衛：攝影技術在 1839 年才被發明出來，但在那之前的好幾百年，藝術家們早就已經會用「攝影式」的手法創作了。繪畫和攝影一直以來都有很多共同點。

馬丁：看看右頁，維梅爾（Johannes Vermeer）的〈小街〉（*The Little Street*），這張圖太棒了。這張圖是在 1658 年左右畫下的，如果我們帶著相機，穿越時空回到 17 世紀為荷蘭小鎮拍張彩色照片，景色大概就會是這樣吧。卵石街道、牆面上龜裂的磚塊和老舊白漆，全都鉅細靡遺地記錄下來了。

大衛：維梅爾住在臺夫特（Delft），也在那裡工作。這個畫面很可能是他家窗外的景色。一直以來，人們對他的作畫手法十分好奇，提出過許多假設，但都無法完全確定他到底是用什麼方法畫畫的。我們之前有談過，卡拉瓦喬可能是利用設備，把影像投射到畫布上。我認為維梅爾的工作方式應該也很類似，不過他使用的鏡片品質一定更好，才有辦法觀察到那麼豐富的細節。

馬丁：當時的荷蘭，是製造精密鏡片的重鎮。最早的顯微鏡就是 1608 年在荷蘭發明的。而且其實，在維梅爾住處的幾條街外，就住著幾位鏡片製造專家，他們製造的鏡片品質是全歐洲最好的。

大衛：藝術家對自己的工作方式總是很保密，他們不希望被其他人知道自己的作畫技巧！或許他們認為，要是祕密曝光，人們就不會那麼尊敬他們了。不過你可要知道，工具本身並不會創造出筆觸線條，更不會畫畫。維梅爾所使用的工具設備，很多藝術家也都擁有，但是他就是有本事畫得更好。

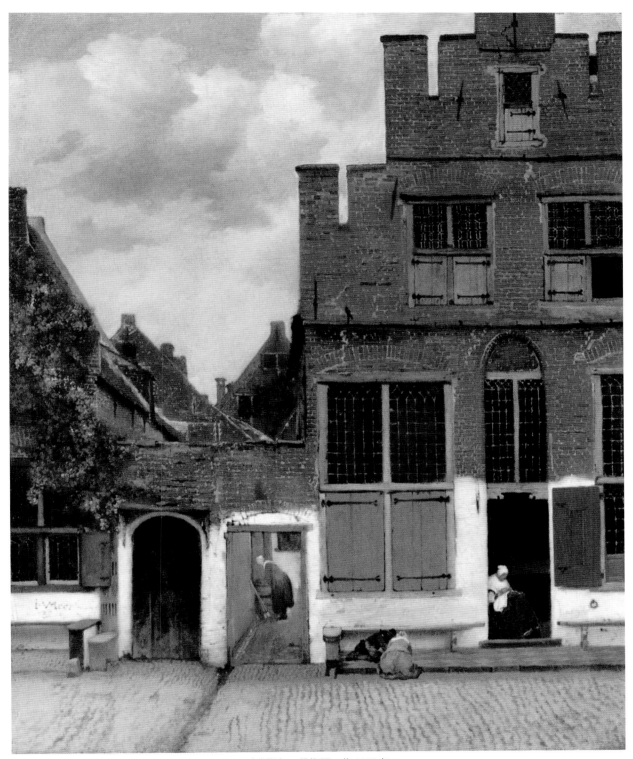

〈小街〉，維梅爾，約 1658 年

〈從瑟薩克的聖瑪麗教堂眺望西敏寺之景觀〉（局部）*A View from St Mary's, Southwark, Looking Towards Westminster*，荷拉爾（Wenceslaus Hollar），約 1638 年

馬丁：17 和 18 世紀發展出各式各樣能協助創造圖像的工具，廣受藝術家使用。其中一種叫做「暗箱」（camera obscura），體積很小，可以隨身攜帶至戶外。以前，藝術家只能在畫室的一塊布幕後面工作，像卡拉瓦喬那樣；然而有了暗箱，他們就能在戶外畫出逼真的素描了。這件可攜帶的「camera」，就是一臺側面裝有鏡頭的盒子，藝術家能利用它將景物投射到紙張或畫布上。

　　荷拉爾的這幅圖畫就是「暗箱素描」的最佳示範。荷拉爾利用投影，快速精準地描繪房屋輪廓。看看他勾勒樹葉的筆觸，多麼輕鬆寫意啊！

大衛： 1807 年，科學家沃拉斯頓（Willam Hyde Wollaston）發明了一種比暗箱更厲害的工具，叫作「投影描圖儀」（camera lucidà）。他把稜鏡裝設在銅製支架上，只要從特定角度觀看鏡片，就能把眼前物品的影像重疊到素描紙上

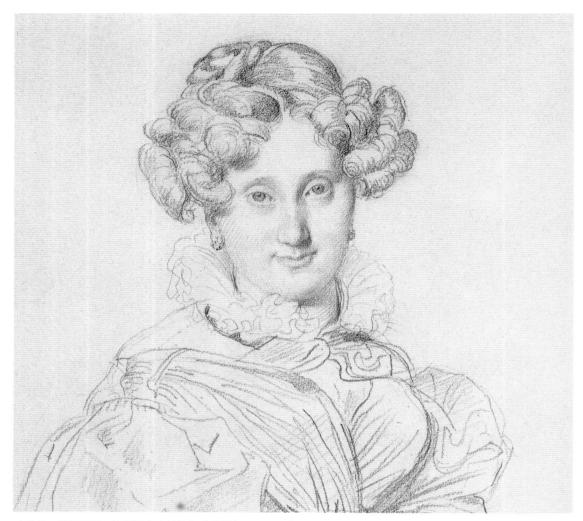

〈路易－弗朗索瓦·歌蒂諾夫人肖像〉（局部）*Portrait of Madame Louis-François Godinot*，安格爾（Jean-Auguste-Dominique Ingres），1829 年

大衛：有一次，我到倫敦的國家美術館參觀法國畫家安格爾的展覽，他的肖像畫非常美麗，令我驚豔又感動。畫中人物精準正確，但是圖畫本身尺寸非常小。更驚人的是，模特兒都是安格爾不認識的人。在畫肖像時，如果對方是熟人，捕捉神韻就容易多了。而安格爾幾乎在一天之內就完成這些陌生人的肖像素描。我不禁問自己：他究竟如何辦到的？

　　我認為，安格爾正是利用了「投影描圖儀」。例如這幅歌蒂諾夫人的肖像素描，她的服裝線條就是最明顯的線索。這些線條筆觸快速，看起來就像是用描的。

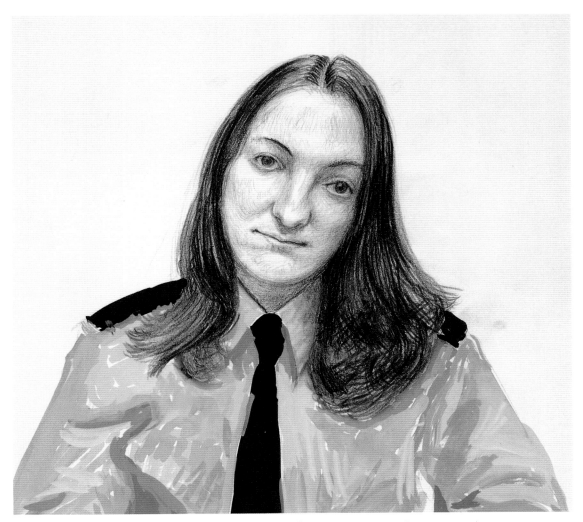

〈瑪麗‧拉斯奎茲，倫敦，1999 年 12 月 21 日〉（局部）*Maria Vasques. London. 21 December 1999*，大衛‧霍克尼，1999 年

　　於是我決定親自試試投影描圖儀。我用這種儀器畫了數百張人像，包括一系列國家美術館警衛肖像。結果發現，投影描圖儀相當不容易使用，只要視線稍微移動，紙張上的影像就跑掉了，因此得要學會如何快速捕捉素描對象的五官神韻。

　　利用這些設備畫素描，就和其他作畫技巧沒兩樣，都需要思考和取捨，必須決定哪些線條是該畫的，哪些可以略過。

馬丁：19 世紀的藝術家和科學家開始尋找各種方法，想要把在暗箱中看見的影像「固定」下來。攝影就是這樣發明的。幾乎在同一時期，一群不同的人紛紛研究出定影技術。

大衛：以前，攝影師和藝術家擁有許多共同點，因為他們使用的設備都很像！1830 年代，英國發明家塔博特（William Henry Fox Talbot）找出了能讓影像永久留存的方法。他的朋友賀薛爾（John Herschel）給了他一份化學配方，可將投影的圖像固定在特殊紙張上。那可是不得了的大發現，因為這表示圖像開始可以被印製一次以上！同時間，遠在巴黎的畫家達蓋爾（Louis Daguerre）也發明了另一種「洗出」暗箱圖片的方法。他用化學藥劑將影像永久固定在金屬板上。

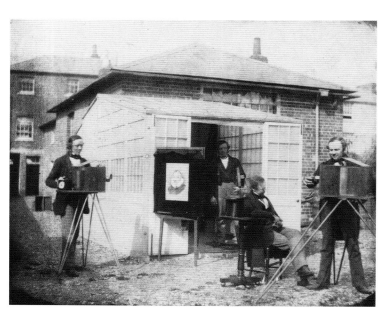

〈塔博特（右）與助手和暗箱〉*William Henry Fox Talbot (right) with assistants and camera obscura*，塔博特，1846 年

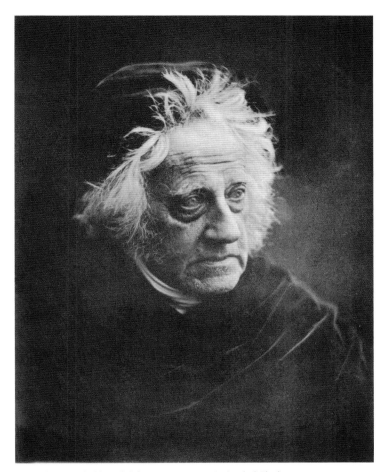

〈約翰・賀薛爾爵士〉 *Sir John Herschel*，卡麥隆（Julia Margaret Cameron），1867 年

馬丁：早期的相機又大又笨重，模特兒也必須超級有耐性。英國攝影師卡麥隆拍攝照片時，會要求模特兒保持靜止不動四分鐘。她習慣在較暗的環境中工作，拍出來的照片總會有某些部分稍微模糊或失焦，但作品氛圍卻非常溫柔美麗。

〈梅特尼希首相與夫人〉*Princess Pauline de Metternich*，
迪斯德利（Adré-Adolphe-Eugène Disdéri），1860 年

大衛：許多最出色的早期攝影作品都是肖像，即使一百四十多年後的今天，那些作品仍然很難被超越。很多畫家都著迷於攝影，我一點也不意外，例如法國藝術家竇加（Edgar Degas），他同時也是非常出色的攝影師呢！

馬丁：竇加有時會參考照片來畫畫，〈梅特尼希首相夫人〉肖像就是一例。說來有趣，他的畫作很像照片，他喜歡故意在繪畫中加入「模糊晃動感」，看起來就像照片有點失焦，或模特兒在拍照過程晃動了的效果。

大衛：攝影技術發明以前，想要看到並記錄全世界所有的圖像作品，可是難如登天呢。雖然印刷技術發明的時間比攝影更早，而且也被用來複印名畫，但是從 1850 年開始，就可以直接用攝影的方式快速翻拍作品，這大大降低了人們欣賞藝術品的難度。

〈梅特尼希首相夫人〉，竇加，約 1865 年

從攝影技術普及到現在，只要透過網路，用手指輕輕點一點，就能欣賞多得數不清的圖像。幾乎沒有什麼圖是你無法在網路上找到的！

大衛：攝影剛發明的時候，只有富裕的人才負擔得起拍照。直到不久前，操作相機仍有技術門檻，無論是成功對焦或正確曝光都很不容易。現在有了數位相機，人人都可以是攝影師，隨手一拍就很完美！

馬丁：最早的相機非常笨重，卡麥隆在 1860 年代使用的相機，要兩個人才搬得動。1888 年，柯達（Kodak）製造出第一臺攜帶式箱型相機，人們開始能夠將日常生活中的節慶、派對等難得的時刻拍攝下來，收藏在相本中，這是一種前所未見的記錄式圖像。如今，數百萬人都能捕捉各種動人的轉瞬一刻，就像畫家莫里斯‧德尼（Maurice Denis）的經典攝影作品——兩個女孩在布列塔尼海灘上踏浪，他的小女兒瑪德蓮掛在她們之間盪來盪去。

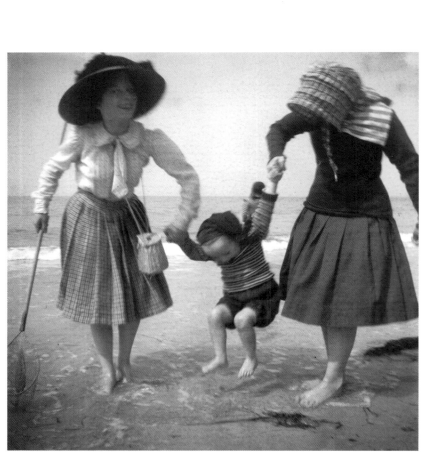

〈兩個女孩在海邊踏浪，盪著小瑪德蓮〉*Two girls, wading in the sea, swinging little Madeleine*，莫里斯‧德尼，1909 年

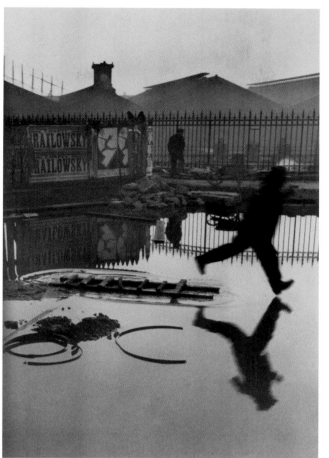

〈歐洲廣場／聖拉札火車站〉*Place de l'Europe Gare Saint Lazare*，
布列松（Henri Cartier-Bresson），1932 年

大衛：1925 年，徠卡（Leica）推出了輕巧的手持相機，而且畫質很好，再次改變了攝影。

馬丁：布列松和羅伯·法蘭克（Robert Frank）等街頭攝影師都使用徠卡相機。只要掌握幾個必要技巧，就能隨時隨地用這臺相機拍照——攝影師幾乎時時刻刻都在準備按下快門。羅伯·法蘭克說：「拍照的時候一定要快、狠、準，因為世界不斷變動，一去不復返，必須隨時準備好。」

〈用菜刀切開德國最後的威瑪啤酒肚文化時代〉（局部）*Cut with the Kitchen Knife through the Last Weimar Beer-Belly Cultural Epoch in Germany*，漢娜·赫許，1919~1920 年

馬丁：1930 年代，漢娜·赫許（Hannah Höch）等藝術家發展出了「拼貼」（collage）技法，他們剪下許多照片和報章雜誌的文字內容，然後重新排列，創作出新的圖像。

　　但其實，拼湊不同圖像構成全新圖像的技巧，從攝影時代初期就開始使用了。以前，攝影師會將多個人物和背景結合在一張畫面中，就和畫家在做的事情一樣。

大衛：現在的藝術家仍然會這樣創作！下圖是我的攝影作品〈四張藍色凳子〉（*4 Blue Stools*），圖中的每一個人物、臉孔和椅子都是分別拍攝的。如果你仔細觀察，就會發現有些人在畫面中出現不只一次。我把拍好的照片在電腦上編輯、合成。每一個元素都是經過仔細思考觀察後，才決定放在哪裡。

電腦合成，就和 1600 年卡拉瓦喬的暗箱投影，還有 1860 年早期攝影師利用多次曝光將影像組合成同一張照片的技巧一樣。技法本身歷史悠久，只是工具不斷創新罷了。

〈四張藍色凳子〉，大衛・霍克尼，2014 年

動態圖像
圖片真的會動嗎？

馬丁：數個世紀以來，人們發明了許多欺騙眼睛的方式，讓我們以為圖片會動。由一系列圖片組合起來的走馬燈（zoetrope，或稱幻影箱、西洋鏡）以及手翻動畫書（flick book）就是經典的例子，時至今日還是很有趣。它們的原理很簡單：如果眼睛一秒鐘看見超過十六張圖片，就會在腦中自動把它們融合成一張「會動的圖像」。當然啦，那只是眼睛的錯覺。嚴格來說，圖像不會動，影片只是一連串快速播放的靜止圖像。

　　1878年，麥布里基（Eadwaerd Muybridge）發明了一種攝影裝置，可以拍下奔跑中的馬匹。他沿著馬場跑道外圍架設一排相機，然後用一條拉繩牽動所有相機的快門。雖然這樣拍出來的成果，還稱不上「會動的圖像」，但是現在回過頭看，就會發現這其實正是影片的開端。

大衛：麥布里基的多臺相機系統可追上馬匹的動作並一一按下快門。但是，當拍照速度跟得上馬匹的相機發明後，他的裝置就毫無用處了。不過，這些照片也促使影片發展起來，我們可以說，他當時拍的算是幾秒鐘的小短片，接下來，電影就要出場了！

馬丁：同一時期，法國攝影師馬雷（Étienne-Jules Marey）也在進行動態攝影的實驗。他利用攝影技術，在一張畫面中同時記錄多個連續動作。大部分的時候，人類和動物的動作太快，肉眼難以觀察，因此，這項新技術大大引起了一些藝術家的興趣。

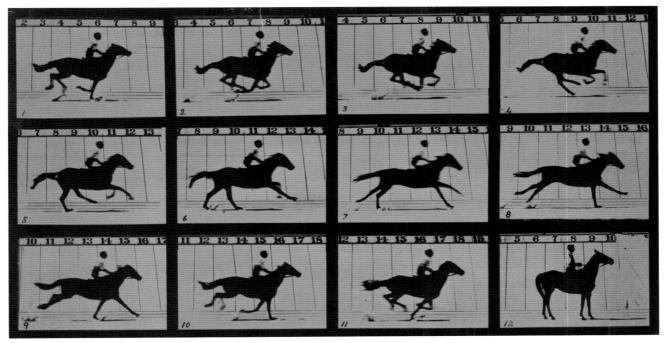

〈動態中的馬匹〉The Horse in Motion，麥布里基，1878 年

馬丁：1895 年 12 月 28 日，盧米埃兄弟（Lumière brothers）在巴黎放映史上第一次公開播放的影片，其中包括一段長度只有 46 秒，拍攝里昂的盧米埃工廠員工走出工廠大門的影像——那也是他們最早的影片。影片的內容並不特別有趣，但在當時，光是圖像動起來，就已經很神奇了！

　　1902 年，另一位法國製片家梅里葉（Georges Méliès）製作了一部《月球之旅》（*A Trip to the Moon*），比人類登陸月球還早了六十七年呢！梅里葉成功地將「電影」從單純的動態圖像，變成天馬行空的表演形式。那時，攝影機還無法移動、跟著演員跑，因此整部片看起來就像舞臺劇。《月球之旅》中驚奇的太空旅程場景，就在梅里葉搭建的攝影棚，裡頭有各式各樣極富巧思的服裝、道具和特效。拍攝完成後，再手工將每個影格上色，這在早期的電影工業中是很普遍的作法。

《月球之旅》，梅里葉，1902 年

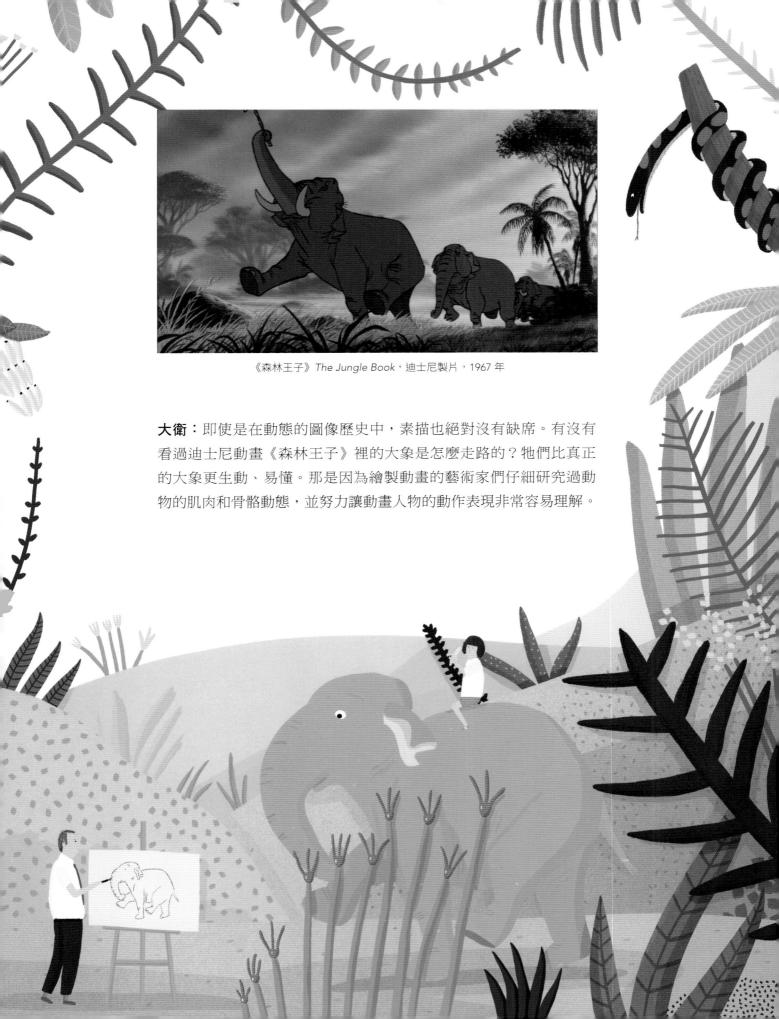

《森林王子》*The Jungle Book*，迪士尼製片，1967 年

大衛：即使是在動態的圖像歷史中，素描也絕對沒有缺席。有沒有看過迪士尼動畫《森林王子》裡的大象是怎麼走路的？牠們比真正的大象更生動、易懂。那是因為繪製動畫的藝術家們仔細研究過動物的肌肉和骨骼動態，並努力讓動畫人物的動作表現非常容易理解。

大衛：人們很快就接受了「圖片會動」這個想法，也為了想要欣賞「動態」而看影片。「動態」一向都是影片的關鍵，當電影還沒有聲音的時候，好的動態能讓我們目不轉睛地盯著螢幕。默片演員如查理·卓別林（Charlie Chaplin，見右頁），會以妝容強調雙眼，並利用大量的眼神動態來演戲；他總是東張西望，就像在用雙眼說話，肢體語言也非常誇張。進入有聲電影的時代後，演員的動作便減少了。然而，演員在演出時必須靠近麥克風以便收音，下次你看電影時可以特別注意，也許會發現有些畫面因此顯得很滑稽。

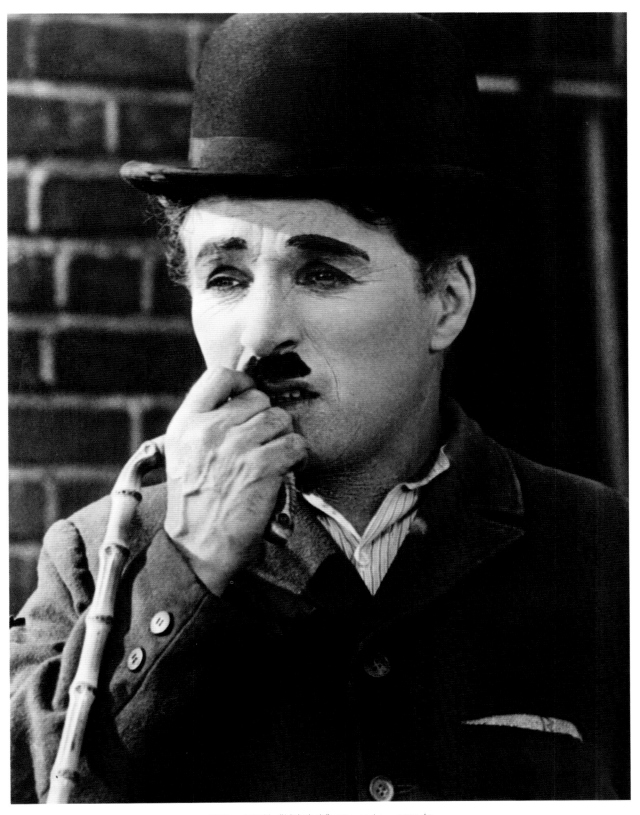

查理·卓別林《城市之光》 *City Lights*，1931 年

《綠野仙蹤》 *The Wizard of Oz*，維克多‧佛萊明（Victor Fleming），1939 年

馬丁：雖然電影好像會動，但其實它就是一種圖像，和靜態圖片沒兩樣。大約在 1938 年的時候，「特藝彩色」（Technicolor）電影時代來臨。1939 年的電影《綠野仙蹤》一開場，畫面是黑白的，但在龍捲風過後，女主角桃樂絲和小狗托托醒來發現自己身在奧茲國，一切就都變成彩色了。這樣的安排一定讓當時的觀眾很驚喜！「特藝彩色」中的紅色特別鮮豔明亮，為了強調這項特點，電影中的桃樂絲穿著紅鞋，而非原著中的銀鞋。

　　到了 20 世紀，拍攝動態影像的技術日新月異，每一次有新技術被發明，也會同時帶來新的說故事方法。現在還有 3D 影片呢！特效也愈來愈酷炫了。

大衛：現在，在美術館和藝廊也會見到動態作品，它們通常掛在牆上，有時就畫作旁邊。它們不見得有故事性，而且觀眾可以自行決定觀賞時間。我曾創作了一系列名為《四季》（*The Four Seasons*）的影像作品，內容是拍攝東約克郡的沃德蓋特森林。觀眾可以在螢幕前坐下，被森林包圍，欣賞春夏秋冬的更迭變化。

看畫時，我們愛看多久就看多久，然而，電影的長度卻是固定的。如果有人邀請你看一場超棒的電影，而你沒時間，就可能會拒絕。但看一幅畫，則是隨時都可以做的事。

《四季，沃德蓋特森林》（2011 年春季、2010 年夏季、2010 年秋季、2010 年冬季），大衛・霍克尼，2010~2011 年

永不止息的歷史
圖像將如何發展？

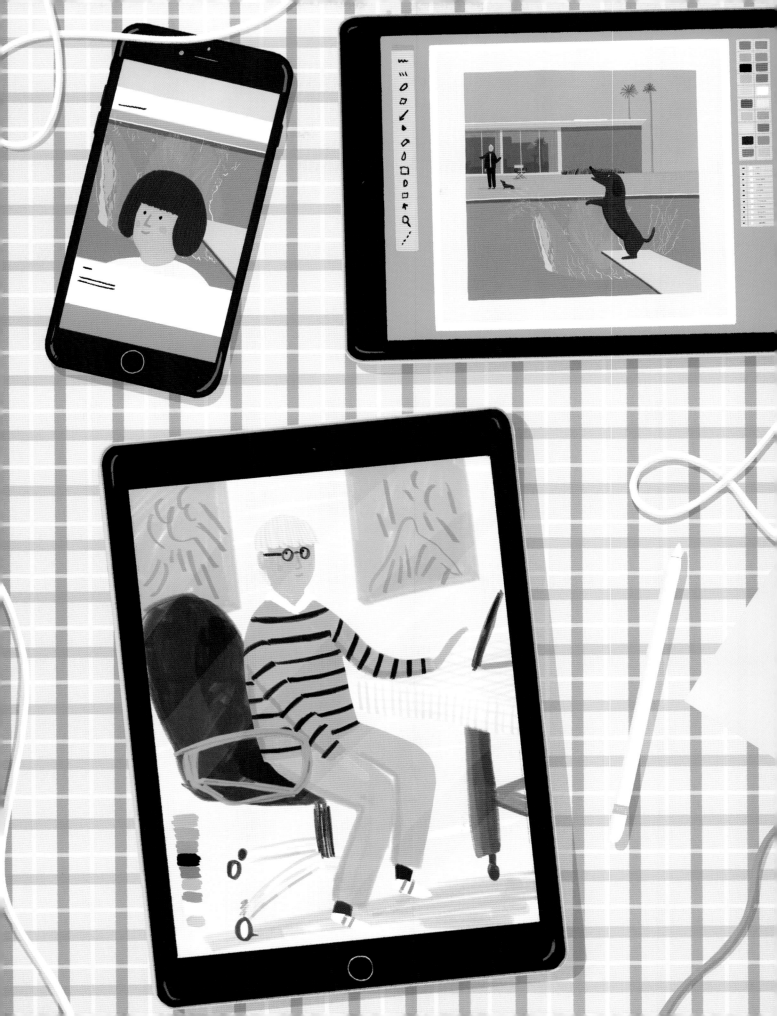

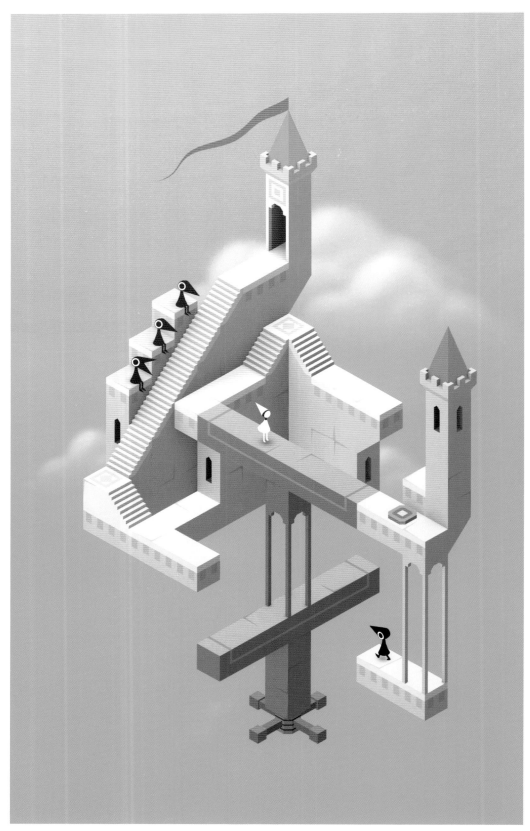

《紀念碑谷》Monument Valley，ustwo 遊戲，2014 年

大衛：圖像一直在變化，我們無法預測未來還會有什麼新玩意兒。以前，就連科幻小說家都沒有料到，會有「網路」這種東西呢！

　　現在我們不僅可以用鉛筆或顏料在紙張上畫畫，也能用平板電腦或智慧型手機創作圖像。我們隨手拍張照片，然後修改顏色、剪下人物、在上面塗鴉、做各種加工……，可以玩的東西可多了！雖然你可能沒發現，不過數位世界中，「手工製作」的影像還是非常多呢。

馬丁：人們玩弄圖像、欣賞圖像的方式，一定還會再改變。在《當個創世神》（Minecraft）或《紀念碑谷》（見左頁）等電腦遊戲中，我們可以將扁平螢幕上顯示的物件翻來轉去，從許多不同的角度和方向來觀看。

馬丁：在圖像的歷史中，人們經常思考：「圖像是誠實的嗎？」卡拉瓦喬雇用平凡的人當模特兒來繪製聖人肖像時，曾遭人質疑。而攝影師如果對照片動手腳，更會被認為是騙子！

大衛：1940 年，倫敦遭空襲後的第二天早晨，有位攝影師拍下一張有名的照片。照片中，一位牛奶配送員提著牛奶走在廢墟上。攝影師藉由照片告訴人們不要驚慌，要「保持冷靜，繼續過生活」。但是，照片中的人其實不是真正的牛奶配送員，而是攝影師的助手假扮的。我們可以說這張照片騙人，但它確實鼓舞了大家。如果這是一幅畫，你就不會在意畫中人物是不是真正的牛奶配送員。

馬丁：現在，在網路看到「假」照片已經不是什麼新鮮事。但是人們仍不可避免地認為，「圖」不可以公然「說謊」，只能呈現真相。或許有些圖看起來好像很真實，但仔細想想，並沒有任何圖像可以完全重現真實，因為那本來就是不可能的事。

霍克尼用狗狗換貓咪！

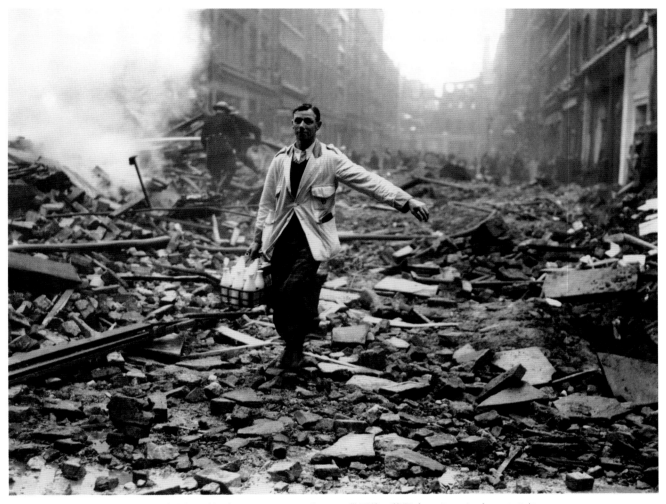

〈倫敦的牛奶配送員〉*The London Milkman*，佛烈德・莫雷（Fred Morley），1940 年

大衛：現在的新聞攝影師如果用多張照片合成一張照片，仍會因此被認為失職。新聞攝影師必須是公正的報導者，誠實地拍照。然而，就算是親眼看到，也不見得就是真的，不是嗎？那麼，為何要認為照片就應該比繪畫更「寫實」呢？

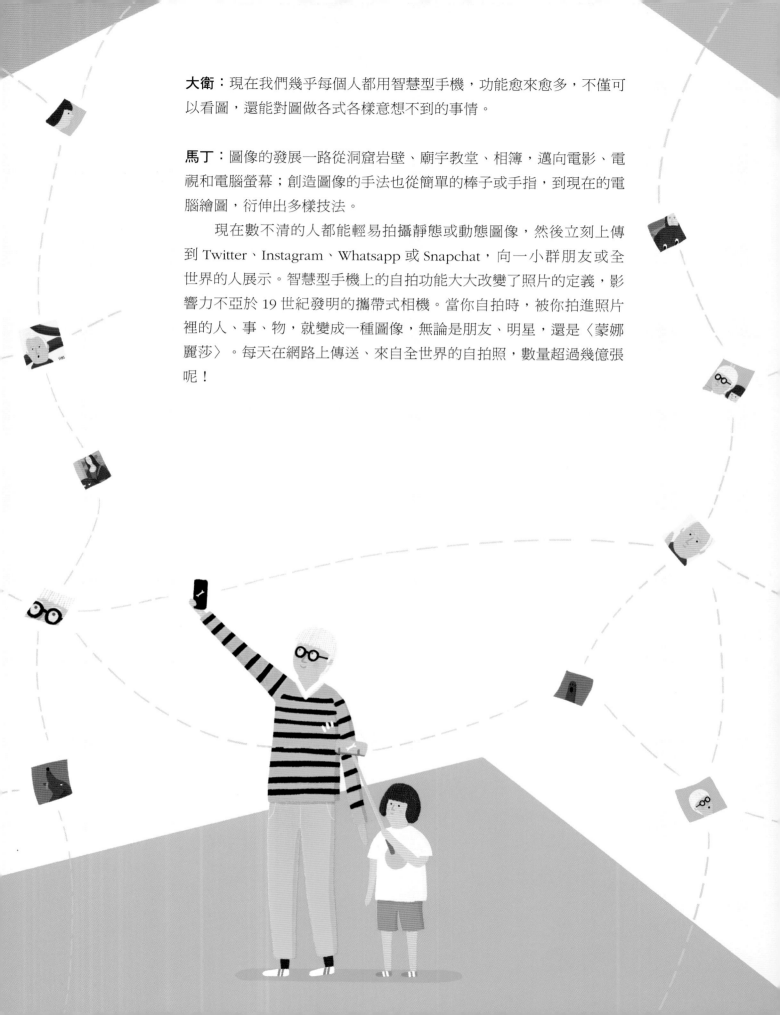

大衛：現在我們幾乎每個人都用智慧型手機，功能愈來愈多，不僅可以看圖，還能對圖做各式各樣意想不到的事情。

馬丁：圖像的發展一路從洞窟岩壁、廟宇教堂、相簿，邁向電影、電視和電腦螢幕；創造圖像的手法也從簡單的棒子或手指，到現在的電腦繪圖，衍伸出多樣技法。

　　現在數不清的人都能輕易拍攝靜態或動態圖像，然後立刻上傳到 Twitter、Instagram、Whatsapp 或 Snapchat，向一小群朋友或全世界的人展示。智慧型手機上的自拍功能大大改變了照片的定義，影響力不亞於 19 世紀發明的攜帶式相機。當你自拍時，被你拍進照片裡的人、事、物，就變成一種圖像，無論是朋友、明星，還是〈蒙娜麗莎〉。每天在網路上傳送、來自全世界的自拍照，數量超過幾億張呢！

大衛：如今，世界上到處都是影像。但是，人們拍愈多照片，花在觀看每張照片的時間就愈少。以前，能夠流傳的照片寥寥可數，現在每年增加的照片數量簡直是天文數字。這些照片會到哪裡去？也許大部分都會消失吧。只有少數受到某些人刻意保存的照片，才會流傳下去。

馬丁：圖像的歷史，其實應該說是「有幸保存至今的圖像的歷史」。這麼多圖像，哪些會繼續流傳，沒有人知道。不過，留下來的圖像，或許都擁有一些特別的條件，能讓它們永遠不會被遺忘，就像這本書裡介紹的作品。

大衛：有些事物永遠不會改變。有些圖像也會一直流傳下去。而我相信，人就和圖像一樣，永遠不會真正逝去。

圖像發展三萬年

在英文中，
BCE 表示「西元前」（Before the Common Era）
CE 表示「西元」（Common Era）

一般認為耶穌生於元年，也就是西元的開始。耶穌誕生前發生的事件，從元年開始
往回算，會特別註明「西元前」；在耶穌誕生後發生的事件則往後算，通常就不會
特別註明「西元後」。

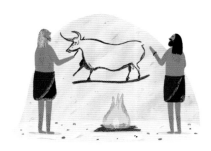

約西元前 30,000 年

人類使用石製工具和天然色粉，在
洞穴岩壁上刻畫。

約西元前 480~470 年

伊特拉斯坎（Etruscan）藝術家於
墓穴和神廟牆上，直接在濕石膏上
繪製「濕壁畫」（fresco）。古埃及
藝術家則使用「乾壁畫」技法（dry
fresco）。

約西元前 200 年

中國人用毛筆寫書法。毛筆通常是
以竹子和動物毛製作。

約 1413 年

義大利藝術家建立一套規則，使畫
家得以在平面上創造空間和深度
的錯覺。這套規則叫做「透視」
（perspective）。

約 1430 年

鏡片和鏡子變得更普遍了，藝術家
開始利用這兩樣工具檢視他們的畫
作。

1439 年

德國的古騰堡（Gutenberg）發明印
刷機。紙張開始大量製造，價格降
低，因此藝術家使用更多紙張創作
了。

約西元前 100 年

中國發明紙張。到了 1085 年，歐洲也開始出現造紙廠。早期的紙張非常稀有昂貴。

西元 200 年

中國發明木版印刷，最早用於絲織品和衣物，很久以後才應用在紙張上。

約 1400 年

荷蘭藝術家用油調和色粉，開始運用混色與疊加顏料層次技巧，完成的畫作表面平滑，細節精緻。

約 1450 年

藝術家利用各種鐫刻技法，可用來複印自己的作品。我們稱之為「版畫」（print）。

約 1500 年

義大利威尼斯的藝術家開始將帆布繃在木框上作畫，漸漸不再使用木板。

約 1600 年

可將影像投影在紙張或畫布上的工具，如暗箱（camera obscura）開始普及。

圖像發展三萬年

1780 年

倫敦開始販售最早的現成水彩顏料。在這之前,藝術家必須自己研磨並調和色粉。

1839 年

攝影技術發明。利用特殊化學藥劑,就能將影像固定在紙張上,並且可「沖洗」多次。早期的相機又大又笨重。

1841 年

發明攜帶式金屬軟管,從此無論晴雨,藝術家都可以在戶外創作油畫了。

1960 年起

壓克力顏料由於快乾、色彩鮮豔、發色均勻,廣受藝術家歡迎。

1970 年起

電玩發明。一種全新的圖像形式出現了!

1975 年起

家用電腦改變人們使用影像的方式。如今,利用繪圖軟體,編輯、合成圖像的方式更多元了。

1888 年起

攜帶式小型相機普及化，便於隨時拍照。1907 年，彩色照片發明。

1890 年起

出現電影。最早的影片沒有聲音，而且是黑白的，後來才有了聲音與色彩。

1950 年起

世界各地的家庭開始擁有電視。圖像可以同步傳送至人們的電視螢幕上。

1989 年起

網路普及，只要一個按鍵，數以百萬計的圖像就能上傳，人人都能觀看。

2000 年起

世界各地的人們使用智慧型手機和平板電腦拍照，並將圖片上傳至網路。

名詞解釋（依英文順序排列）

祭壇畫 Altarpiece
宗教畫的一種，通常由好幾個部分組合而成，掛在教堂祭壇後方。

動畫 Animation
一張接一張地快速展示連續影像，使靜止圖像似乎動了起來。卡通、手翻動畫書和走馬燈都能算是動畫。

建築 Architecture
設計與建造建築物的藝術。

箱型相機 Box Camera
早期的相機，外型有如箱子，裝有鏡頭和一卷底片（見第 96 頁）。

投影描圖儀 Camera lucida
一種手持設備，可在平面上投射影像；通常是一根金屬桿，末端裝配一片稜鏡（見第 89~91 頁）。

暗箱 Camera obscura
可將充分打光的場景投射在陰暗房間中的平面上。生成的投影上下顛倒、左右相反（見第 88~89 頁）。

洞窟畫 Cave Painting
遠古藝術家在洞穴岩壁上創作的圖畫。他們將泥土或血液混合動物脂肪或水，製成顏料。

炭筆 Charcoal
木條燒製成的樹枝狀素描材料，顏色深，質地粗，可以畫出厚實的線條。

約 Circa（C.）
一種表示「大約」而非精確的代號，例如「約1500年」，常見會標示成「c. 1500」。

拼貼 Collage
一種創作技法，在平面上拼湊不同影像或物品，例如照片、報紙或線材。

立體派 Cubism
20 世紀初期在巴黎開始的藝術運動。畢卡索和布拉克等藝術家突破「透視」規範，在單一畫面中結合多重視角。

設備 Equipment
藝術家或攝影師用來創作的工具。

形象 Figure
以人物或動物為題材的繪畫、素描或雕塑。

底片 Film Roll ／膠卷 roll of film
塗上感光劑的長條狀塑膠片，以小軸捲起，裝入相機。拍完照片後，就把底片送到暗房沖洗。

劇照 Film Still
一部電影中的單一畫面，通常為一連串畫格中的其中「一格」。

手翻動畫書 Flick Book
畫有一系列連續動作的圖畫書。每一面圖畫只有少許差異，因此當快速翻閱時，圖片看起來就像會動一樣。

（電影）影格 Frame
構成一部電影的眾多影像之一。

卷軸畫 Handscroll
畫在橫向長型紙張上的圖畫或繪畫。欣賞畫面時，必須一次展開一點紙張。古代中國繪畫中有許多這種形式的畫作。

錯覺 Illusion
看起來很真實，但實際上並不在眼前的東西。

印象派 Impressionism
19 世紀晚期從法國開始的藝術運動。藝術家想要表現對某個場景的「印象」，而不只是忠實模仿眼前所見。他們的筆觸和線條有如素描技法，因此有些人抱怨他們的作品看起像未完成。

風景 Landscape
描繪戶外景色的畫作或照片。

（相機）鏡頭 Lens
玻璃製弧面鏡片，可將影像投射至扁平表面，如感光板或膠卷。

模特兒 Model
擺姿勢供藝術家或攝影師創作的人。這類創作通常在室內進行。

動態 Motion
例如「在麥布里基的影像作品中，馬兒看起來是動態的（the horse appeared to be in motion）。」

物品 Object
指圖像中不是人，也不是動物或植物的東西。

寫生 Open Air Painting
不在畫室，而是在戶外自然環境中完成的畫作。

失焦 Out of Focus
畫面中較不清晰銳利的部分。

繪畫 Painting
使用顏料和筆刷（大部分的時候）在牆面、帆布或木板等平面上完成的圖像。

調色板 Palette
橢圓形的平面板子，通常為木頭製。藝術家用來混合各種顏色的顏料。為了方便拿，調色板的一端通常有一個洞。

每 Per
例如：電影中「每一秒鐘有二十四個影格」（twenty-four frames per second）。

透視 Perspective
繪畫技法的一種，可使畫中景色顯得有距離和深度。

色粉 Pigment
有顏色的粉末，可與油或水混合製成顏料。19 世紀管狀顏料發明之前，藝術家必須自行調和顏料。

感光板 Plate
塗上化學藥劑的玻璃板或金屬板。早期的相機藉由讓感光板曝光，產生影像。

肖像 Portrait
以人物為主題的圖像。肖像可以是繪畫、照片或雕塑。

版畫／曬印 Print
可以複製多次的藝術作品。製版方式非常多樣，通常是將設計圖刻在木板或金屬板上，然後塗上墨水。紙張壓蓋在板子上時，就可轉印圖像。（照片也算是「prints」）

稜鏡 Prism
用來反射光線的透明玻璃產品。

（電影）道具 Props
用於電影場景的物件、服裝和家具。

羽毛筆 Quill Pen
羽毛製成的書寫工具；羽毛的中空管狀的翻切出尖端，用以沾取墨水。

倒影 Reflection
在水面或鏡子等閃亮平滑的表面看見的影像。

場景 Scene
景色，例如：莫內畫了許多「冬季的場景」（winter scenes）。

科幻 Science Fiction
背景通常設定在未來或太空的虛構故事，作家在其中建構的世界常與現實世界非常不一樣。

雕塑 Sculpture
三維的藝術作品，常以岩石、黏土或石膏製成。

自畫／自拍像 Self-Portrait
藝術家以自己的外表為題材所創作出來的圖像。

連續 Sequence
一個接一個，形成一個系列的東西，例如：攝影師拍攝一位下樓梯男子的「連續照片」（a sequence of pictures）。

快門 Shutter
相機中快速開關的裝置，讓光線進入，拍出照片。

默片 Silent Movie
沒有錄製聲音的電影。早期的電影都是默片。1927 年的《爵士歌手》（The Jazz Singer）是第一部「有聲電影」（talkie）。

剪影 Silhouette
人或物品放在光源前方形成的陰暗輪廓。

智慧型手機 Smartphone
可以用來拍照和上網的手機。

空間 Space
圖像中在人物、物體或建築物周圍的區域。

靜物 Still Life
一種繪畫類型，描繪經過布置的物品，例如瓶中花束或一盤水果。

表面 Surface
物體的上部或外層。

三維 Three-Dimensional
具有高、深與寬三個向度的物體。

木刻版畫 Woodblock print
使用雕刻木板製作的版畫，日本藝術中特別普遍。

走馬燈 Zoetrope
早期用來創造「動畫」的機器，相似的連續影像放在圓筒中，透過一個窄縫觀看。畫筒旋轉時，看起來有如動態影像（moving picture，見第 102 頁）。

作品規格與版權（依出現順序排列）

圖片尺寸為公分。

頁 10：**公牛**，法國拉斯科洞窟。akg-images/Glasshouse Images

頁 11：〈**貓頭鷹**〉，畢卡索，1952 年。油彩，畫布，28.5 × 24。私人收藏 ／ James Goodman Gallery, New York, USA/Bridgeman Images. © Succession Picasso/DACS, London 2017

頁 12~13：**亞斯文貝瓦利神廟牆面彩繪石膏翻模**。Replica by Joseph Bonomi © Peter Horree/Alamy Stock Photo

頁 14：〈**阿諾菲尼夫婦像**〉（局部），凡艾克，1434 年。油彩，橡木板，82.2 × 60。National Gallery, London

頁 16~17：〈**克拉克夫婦與波西**〉，大衛‧霍克尼，1970~1971 年。壓克力，畫布，213.3 × 304.8。Tate, London© David Hockney

頁 18：〈**港口景色／宮：第 42 站**〉，出自《東海道五十三次》，歌川廣重，約 1847~1852 年。木刻版畫，23.5 × 36.3

頁 19：〈**唐基老爹**〉，梵谷，1887 年。油彩，畫布，92 × 75。Musée Rodin, Paris

頁 21 左：〈**蒙娜麗莎**〉，達文西，約 1503~1519 年。油彩，白楊木板，77 × 53。Louvre, Paris

頁 21 右：**瑪蓮‧黛德麗**，約 1937 年。Bettman/Getty Images

頁 23 上：〈**木偶奇遇記**〉劇照，1940 年。Walt Disney Productions. © 1940 Walt Disney

頁 23 下：〈**阿波之鳴門漩渦**〉，出自《六十餘州名所圖會》，歌川廣重，約 1853 年。木刻版畫，35.6 × 24.4。The Metropolitan Museum of Art, New York

頁 28：**洞窟獅子**，約西元前 12,000 年，法國萊澤吉（Les Eyzies）康巴勒洞窟（Les Combarelles cave）。Photo Neanderthal Museum, Sammlung Wendel, Mettmann

頁 30：**竹葉**，出自〈墨竹譜〉，吳鎮，1350 年。墨水，紙，40.6 × 53.3。國立故宮博物院，臺北

頁 31：〈**六柿圖**〉，牧谿，13 世紀。墨水，紙，31.1 × 29。大德寺，京都

頁 33：〈**學步的孩童**〉，林布蘭，約 1656 年。沾水筆，褐色墨水，米褐色紙張，9.3 × 15.4。Trustees of the British Museum

頁 35：〈**跑動中男子的人體素描**〉，米開朗基羅，約 1527~1560 年。粉筆，鉛筆，紙張，40.4 × 25.8。Teylers Museum, Haarlem, Netherlands

36 頁：〈**蜜妮詠**〉（局部），布格羅，1869 年。油彩，畫布，100.4 × 81.3。私人收藏。

37 頁：〈**貝特爾‧莫莉索與紫羅蘭花束**〉，馬內，1872 年。油彩，畫布，55 × 40。Musée d'Orsay, Paris

39 頁：莫內，〈**河冰崩裂**〉，1880 年。油彩，畫布，68 × 90。Museu Calouste Gulbenkian, Lisbon

40 頁：〈**布洛涅森林大道**〉勞爾‧杜菲，1928 年。油彩，畫布，81.2 × 100。私人收藏。Bridgeman Images. © ADAGP, Paris ans DACS, London 2017

41 頁：〈**伍德蓋特，2013 年 5 月 26 日**〉，大衛‧霍克尼。炭筆，紙張，57.4 × 76.8。The David Hockney Foundation. Photo Richard Schmidt. © David Hockney

44 頁：**手掌輪廓畫**，阿根廷聖克魯斯「手洞」，約西元前 7000~1000 年。Christian Handl/Getty Images

45 頁：〈**繪製剪影畫的精確便利機器**〉，湯瑪斯‧霍勒威，1792 年。鐫版畫，27.3 × 21.1

頁 47：〈**貢薩雷斯和陰影**〉，大衛‧霍克尼，1971 年。壓克力，畫布，121.9 × 91.4。Art Institute of Chicago. © David Hockney

頁 49：〈**他／她**〉（局部），提姆‧諾伯和蘇‧韋伯斯特，2004 年。焊接金屬碎片，兩盞投射燈，100 × 186 × 144。Andy Keate. © Tim Noble and Sue Webster. All Rights Reserved, DACS 2017

頁 50：〈有水果盆和酒罐的靜物〉，出自龐貝茱莉亞 · 菲利克斯宅邸，約西元 70 年。濕壁畫，Museo Archeologico Nazionale, Naples

頁 51：〈有水果、鳥屍和一隻猴子的靜物〉，克拉拉 · 彼特斯，日期不詳。油彩，木板，47.6 × 65.5。私人收藏

頁 53：〈逮捕基督〉，卡拉瓦喬，約 1602 年。油彩，畫布，133.5 × 169.5。National Gallery of Ireland, Dublin. age fotostock/Alamy Stock Photo

頁 54：〈以馬忤斯的晚餐〉，卡拉瓦喬，1601 年。油彩，畫布，141 × 196.2。National Gallery, London

頁 55 上：〈聖多瑪的懷疑〉，卡拉瓦喬，1601~1602 年。油彩，畫布，107 × 146。Sanssouci, Potsdam

頁 55 左：〈逮捕基督〉，卡拉瓦喬，約 1602 年。油彩，畫布，133.5 × 169.5。National Gallery of Ireland, Dublin. age fotostock/Alamy Stock Photo

頁 55 中：〈以馬忤斯的晚餐〉，卡拉瓦喬，1601 年。油彩，畫布，141 × 196.2。National Gallery, London

頁 55 右：〈聖多瑪的懷疑〉，卡拉瓦喬，1601~1602 年。油彩，畫布，107 × 146。Sanssouci, Potsdam. Photo Gerhard Murza, Scala 2016, Florence/bpk, Berlin

頁 58：〈第二次婚姻〉，大衛 · 霍克尼，1963 年。油彩，膠彩，拼貼，畫布，197.4 × 228.6。National Gallery of Victoria, Melbourne. Photo National Gallery of Victoria, Melbourne. © David Hockney

頁 59：〈聖三位一體〉，安德烈 · 魯布列夫，1425~1427 年。蛋彩，木板，141.5 × 114。The State Tretyakov Gallery, Moscow

頁 60~61：〈森林中狩獵〉（局部），烏切羅，約 1470 年。蛋彩，描金（tracing of gold），木板，73.3 × 177。Ashmolean Museum, University of Oxford

頁 62~63：〈卡農的聖母〉，凡艾克，1436 年。油彩，木板，122 × 157。Groening Musuem, Bruges. akg-images/Erich Lessing

頁 64~65：〈梨花公路，1986 年 4 月 11~18 日〉（第二版本），大衛 · 霍克尼，1986 年。照片拼貼，181.6 × 271.8。The J. Paul Getty Museum, Los Angeles. © David Hockney

頁 66：〈康熙南巡圖〉第七卷：江南無錫至蘇州（局部），王翬，1689 年。水墨設色絹本，67.7 × 2220。The Mactaggart Art Collection, Edmonton. Photo The Mactaggart Art Collection, University of Alberta Museums, Edmonton, Canada

頁 67：〈富春山居圖〉複製畫，黃公望，1347 年。水墨紙本，33 × 636.9。Original in National Palace Museum, Taipei. Photo Prudence Cuming Associates Ltd., London

頁 68：〈最後的晚餐〉，達文西，1494~1499 年。石膏、松脂、乳香打底，蛋彩，460 × 880。Santa Maria della Grazie, Milan

頁 69：〈夜鷹〉，愛德華 · 霍普，1942 年。油彩，畫布。84 × 152. Art Institute of Chicago

頁 70：〈小提琴〉，格里，1916 年。油彩，木板，105 × 73.6。Kunstmuseum, Basel

頁 74：〈坐在椅子上手持鏡子的女人〉，艾雷特里亞畫家，西元前 430 年。雅典式紅繪雙耳壺，Ashmolean Museum, University of Oxford. Ashmolean Museum/Mary Evans

頁 75：亞歷山大鑲嵌磚，龐貝農牧神之家，約西元前 315 年。Tesserae. Museo Archeologico Nazionale, Naples. Andrew Bargery/Alamy Stock Photo

頁 76：〈凸面鏡中的自畫像〉，帕米賈尼諾，約 1523~1524 年。油彩、白楊木板，直徑 24.4。Kunsthistorisches Museum, Vienna. Photo Fine Art/Alamy Stock Photo

頁 77：〈不可複製〉，馬格利特，1937 年。油彩，畫布，81 × 65。Museum Boijmans van Beuningen, Rotterdam. © ADAGP, Paris and DACS, London 2017

頁 78：〈宮女〉，狄耶戈·維拉斯奎茲，約 1656 年。油彩，畫布，318 × 276。Museo del Prado, Madrid

頁 81：〈無題，2011 年 2 月 24 日〉，大衛·霍克尼，2011 年。iPad 素描。© David Hockney

頁 82：〈睡蓮〉，莫內，1905 年。油彩，畫布，73 × 107。Private collection

頁 83：〈水的習作，亞利桑那州鳳凰城〉，大衛·霍克尼，1976 年。色鉛筆，紙張，45.7 × 49.8。私人收藏。© David Hockney

頁 87：〈臺夫特房舍一景〉，又名〈小街〉，維梅爾，約 1658 年。油彩，畫布，54.3 × 44。Rijksmuseum, Amsterdam

頁 88~89：〈從瑟薩克的聖瑪麗教堂眺望西敏寺之景觀〉，荷拉爾，約 1638 年。沾水筆，墨水，鉛筆線，紙 張，13 × 30.8。Yale Center for British Art, Paul Mellon Collection

頁 90：〈路易－弗朗索瓦·歌蒂諾夫人肖像〉，安格爾，1829 年。石墨，21.9 × 16.5。Collection of André Bromberg, Paris. Photo Sptheby's, Paris

頁 91：〈瑪麗·拉斯奎茲，1999 年 12 月 21 日〉（局部），大衛·霍克尼，1999 年。鉛筆，蠟筆，膠彩，灰色紙張，使用投影描圖儀，56.2 × 38.1。© David Hockney. Photo Richard Schmidt

頁 92：塔博特（右）與助手和暗箱在伯克郡雷丁市貝克街，塔博特，1846 年。Photo Pictorial Press Ltd/Alamy Stock Photo

頁 93：〈約翰·賀薛爾爵士〉，卡麥隆，1867 年。蛋白銀鹽照片，玻璃負片，35.9 × 27.9

頁 94：〈理查·梅特尼希首相與寶琳·梅特尼希首相夫人〉，迪斯德利，1860 年。肖像名片。Château de Compiègne, France. Photo RMN-Grand Palais (Domaine de Compiègne)/Gérard Blot

頁 95：〈寶琳·德·梅特尼希首相夫人〉，寶加，約 1865。油彩，畫布，41 × 29。National Gallery, London

頁 96：〈兩個女孩在海邊踏浪，盪著小瑪德蓮，於佩羅－吉雷克〉，莫里斯·德尼，1909 年。明膠銀鹽照片。Musée Maurice Denis, Saint-Germain-en-Laye. Photo Musée d'Orsay, Dist. RMN-Grand Palais/Patrice Schimdt

頁 97：〈歐洲廣場／聖拉札火車站〉，布列松，1932 年。© Henri Cartier-Bresson/Magnum Photos

頁 98：〈用菜刀切開德國最後的威瑪啤酒肚文化時代〉（局部），漢娜·赫許，1919~1920 年。攝影蒙太奇，拼貼，水彩，114 × 90。Staatliche Mussen zu Berlin, Nationalgalerie. © DACS 2017

頁 99：〈四張藍色凳子〉，大衛·霍克尼，2014 年。照片繪圖，紙張列印，Dibond 裱褙，edition of 25，108 × 176.5。Photo Richard Schimidt. © David Hockney

頁 102~103：〈動態中的馬匹〉，麥布里基，1878 年。

頁 104：《月球之旅》劇照，喬治·梅里葉，1902 年。

頁 105：《森林王子》劇照，迪士尼製片，1967 年。© 1967 Walt Disney

頁 107：《城市之光》劇照，卓別林，1931 年。United Artists/Kobal/REX/Shutterstock

頁 108：《綠野仙蹤》，維克多·佛萊明，1939 年。Metro-Goldwyn-Mayer (now Warner Bros.). © AF archive/Alamy Stock Photo

頁 109：《四季，沃德蓋特森林》（2011 年春季、2010 年夏季、2010 年秋季、2010 年冬季），大衛·霍克尼，2010~2011 年，36 個數位影片於 36 個螢幕同步播放。National Gallery of Victoria, Melbourne.© David Hockney

頁 112：《紀念碑谷》，ustwo 遊戲，2014 年。© ustwo Games 2014

頁 114~115：〈倫敦的牛奶配送員〉，佛烈德·莫雷，1940 年。Fred Morley/Getty Images

索引（依英文順序排列）

這樣看，你就懂了　藝術大師霍克尼的繪畫啟蒙課

原文書名	A History of Pictures for Children
作　　者	大衛·霍克尼（David Hockney）、馬丁·蓋福特（Martin Gayford）
譯　　者	韓書妍
總 編 輯	王秀婷
責任編輯	李　華
版　　權	向艷宇
行銷業務	黃明雪、陳彥儒
發 行 人	涂玉雲
出　　版	積木文化
	104台北市民生東路二段141號5樓
	電話：(02) 2500-7696│傳真：(02) 2500-1953
	官方部落格：www.cubepress.com.tw
	讀者服務信箱：service_cube@hmg.com.tw
發　　行	英屬蓋曼群島商家庭傳媒股份有限公司城邦分公司
	台北市民生東路二段141號2樓
	讀者服務專線：(02)25007718-9│24小時傳真專線：(02)25001990-1
	服務時間：週一至週五09:30-12:00、13:30-17:00
	郵撥：19863813│戶名：書虫股份有限公司
	網站：城邦讀書花園│網址：www.cite.com.tw
香港發行所	城邦（香港）出版集團有限公司
	香港灣仔駱克道193號東超商業中心1樓
	電話：+852-25086231│傳真：+852-25789337
	電子信箱：hkcite@biznetvigator.com
馬新發行所	城邦（馬新）出版集團 Cite（M）Sdn Bhd
	41, Jalan Radin Anum, Bandar Baru Sri Petaling, 57000 Kuala Lumpur, Malaysia.
	電話：(603) 90578822│傳真：(603) 90576622
	電子信箱：cite@cite.com.my

Published by arrangement with Thames & Hudson, London,
A History of Pictures for Children © 2018 Thames & Hudson Ltd
Texts by Martin Gayford © 2018 Martin Gayford, Texts by David Hockney © 2018 David Hockney, Works by David Hockney
© 2018 David Hockney, Illustrations by Rose Blake © 2018 Rose Blake, Edited by Mary Richards
This edition first published in Taiwan in 2018 by Cube Press, Taipei
Taiwanese edition © 2018 Cube Press

封面設計　日央設計
內頁排版　上晴彩色印刷製版有限公司
2018年8月1日　初版一刷
售　價／599
ISBN　978-986-459-129-9

城邦讀書花園
www.cite.com.tw

有著作權·侵害必究

國家圖書館出版品預行編目資料

這樣看,你就懂了：藝術大師霍克尼的繪畫啟蒙課 /
大衛.霍克尼(David Hockney), 馬丁.蓋福特(Martin
Gayford)著；蘿絲.布雷克(Rose Blake)插畫；韓書
妍譯. -- 初版. -- 臺北市：積木文化出版：家庭傳媒
城邦分公司發行, 民107.08
　　面；　公分. -- (Art school ; 83)
譯自：A history of pictures for children : from
cave paintings to computer drawings
ISBN 978-986-459-129-9(平裝)

1.繪畫史 2.通俗作品

940.9　　　　　　　　　　　107003907